不懂神話，就只能看裸體了啊

顧爺——著

ꟾ○● 原點

Contents

I 諸神的世界

II 十二星座神話

人物關係圖

蓋亞
大地之母

烏拉諾斯
第一代天神

赫斯提亞
灶神

 十二泰坦巨神　　 十二獨眼巨神　　十二獨臂

波賽頓
海神

克羅納斯
第二代天神

瑞亞
泰坦巨神

黑帝斯
地府之神

弟弟／結合

波瑟芬妮
田野女神／冥后

黛美特
豐收女神

阿波羅
太陽之神

愛奧

宙斯
第三代天神

阿特蜜斯
月光女神

麗朵
黑暗女神

達妮

蓋尼米德

雅典娜
智慧女神

墨提斯
第一代智慧
女神

荷米斯
信使（商業）
之神

瑪依亞
女神

宙斯的情人

如果你還再糾結倫理問題，
那說明希臘神話真的不適合你！

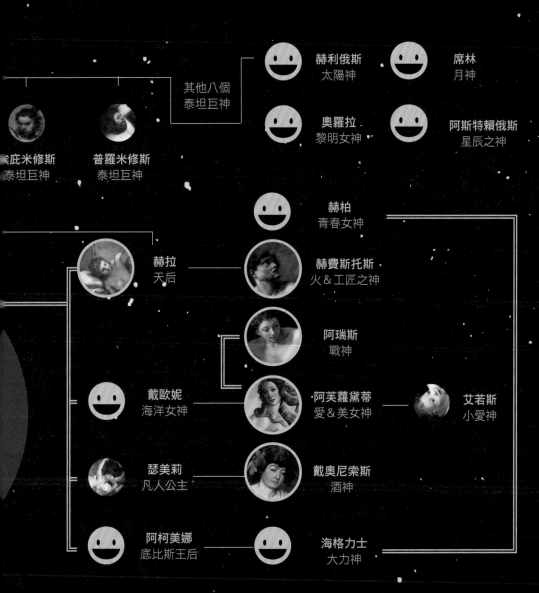

其他八個
泰坦巨神

赫利俄斯
太陽神

席林
月神

奧羅拉
黎明女神

阿斯特賴俄斯
星辰之神

埃庇米修斯
泰坦巨神

普羅米修斯
泰坦巨神

赫柏
青春女神

赫拉
天后

赫費斯托斯
火＆工匠之神

阿瑞斯
戰神

戴歐妮
海洋女神

阿芙蘿黛蒂
愛＆美女神

艾若斯
小愛神

瑟美莉
凡人公主

戴奧尼索斯
酒神

阿柯美娜
底比斯王后

海格力士
大力神

※ 本頁神名皆為希臘神名

希臘羅馬神名對照表

神名	古希臘神名	古羅馬神名
天神	宙斯 Zeus	朱比特 Jupiter
天后	赫拉 Hera	朱諾 Juno
智慧之神	雅典娜 Athena	米娜娃 Minerva
太陽之神	阿波羅 Apollo	阿波羅 Apollo
月光女神	阿特蜜斯 Artemis	黛安娜 Diana
火神	赫費斯托斯 Hephaestus	霍爾坎 Vulcan
戰神	阿瑞斯 Ares	馬爾斯 Mars
愛與美女神	阿芙蘿黛蒂 Aphrodite	維納斯 Venus
信使（商業）之神	荷米斯 Hermes	墨丘利 Mercury
豐收女神	黛美特 Demeter	柯瑞絲 Ceres
酒神	戴奧尼索斯 Dionysus	巴克斯 Bacchus
小愛神	艾若斯 Eros	丘比特 Cupid
大力神	赫拉克勒斯 Heracles	海格力士 Hercules
田野女神	波瑟芬妮 Persephone	佩兒西鳳 Proserpina
牧羊神	潘 Pan	潘 Pan
地府之神	黑帝斯 Hades	普魯托 Pluto
文藝女神	繆思 Muses	繆思 Muses
山林女神	寧芙 Nymphs	寧芙 Nymphs
海神	波賽頓 Poseidon	涅普頓 Neptune

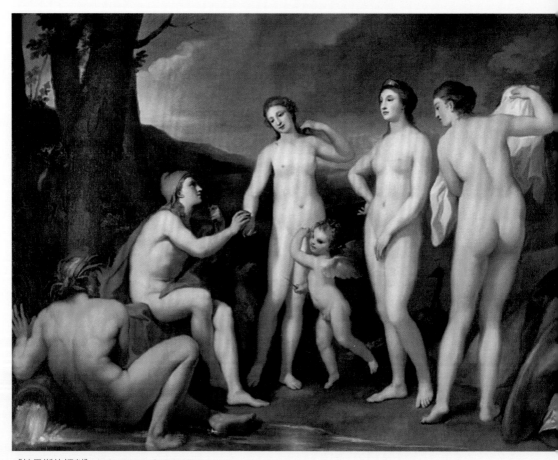

《帕里斯的評判》 *Judgement of paris*
安東‧拉斐爾‧門斯（Anton Raphael Mengs, 1728-1779）

序言

　　美術館和畫廊裡經常會遇到這樣一類人。他們凝視著一幅作品,沉默不語,若有所思。其實,他們頭腦空空,根本看不懂,最後趁保全不注意時,「喀嚓」一下,走人。(有些美術館其實是允許拍照的,只要注意別用閃光燈就行)

　　其實看不懂很正常,因為西方許多經典藝術品都是根據神話故事創作的。如果不知道背後的故事,那也只能看些胸部和屁股了。即使你看不懂,也不用覺得羞愧。因為如果給一個老外看「桃園三結義」——他也一樣看不懂。

　　當然了,為了國家的富強、民族的振興,我們還是要爭取做一個勤奮好學的人。所以今天,**我想聊聊這些畫作背後的神話故事**。而且畫作背後的故事,遠比它們的構圖、筆觸什麼的有意思。

　　在講故事之前,我想先聊一個問題:**外國畫家為什麼那麼喜歡畫神話作品?** 在我看來有兩個原因。

　　原因1:之前我也介紹過很多次,畫神話中的裸男裸女是可以的,是不會被「盯上的」。可以說,神話是畫家畫裸體的唯一藉口。

　　原因2:這些神話太ㄊㄇ有意思了!用現在的話說就是「吐槽點」太多!

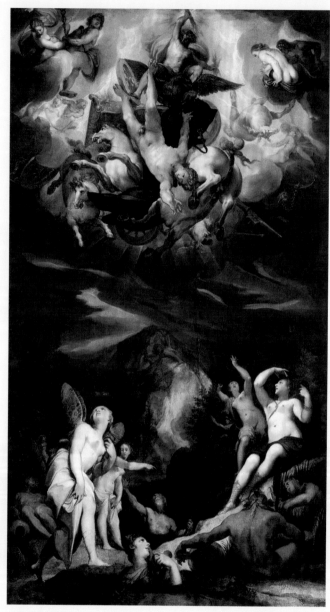

《費頓的墜落》*The fall of Phaeton*
老約瑟夫・海因茨（Joseph Heintz the Elder, 1564-1609）

希臘神話就是包含了

血腥、暴力、亂倫、鉤心鬥角和
同性戀的限制級電影！

（簡單介紹一下希臘神話和羅馬神話的區別和關係：希臘神話就相當於一部經典電影，而羅馬神話就是另一個製片商找了一批新演員重拍了一下，所以這裡就把它們統稱為「希臘羅馬神話」。）

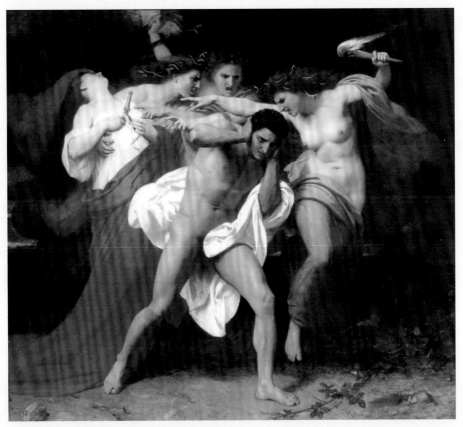

《復仇女神的追捕》 *The Remorse of Orestes*
威廉・阿道夫・布格羅（William Adolphe Bouguereau, 1825-1905）

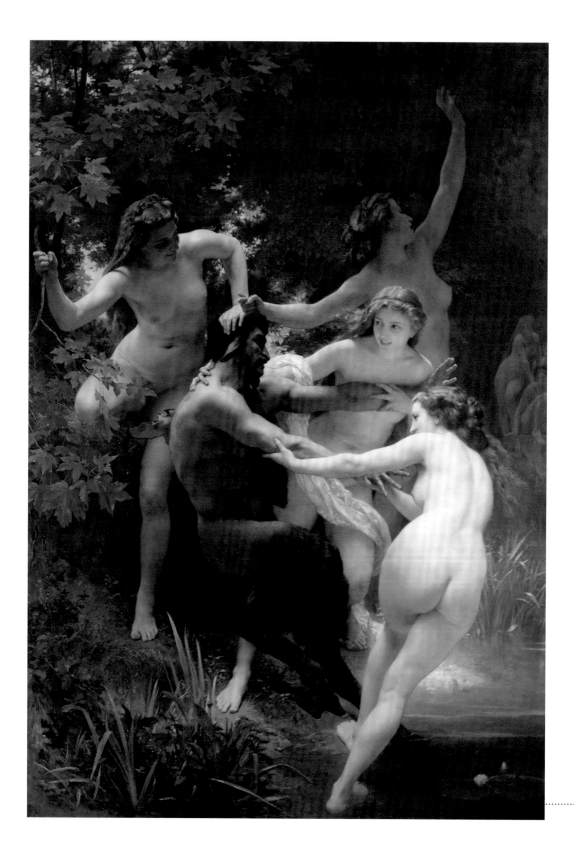

序言之後，正文之前

開始之前我想先解釋一下：為什麼在我寫的神話故事裡，神的名字都那麼亂？一會兒用羅馬名字，一會兒用希臘名字。

沒有啦！造成混亂是有原因的，比如維納斯，這是她的羅馬名字，或者說這是她在羅馬神話中的名字，這算是家喻戶曉的了。但她的希臘名——阿芙蘿黛蒂呢，讀起來就有點拗口。

那麼，如果完全按照羅馬神話來呢？好像也不對。

再舉個例子：雅典娜，大家應該都聽說過吧？（移民日本後改名為「紗織」）**這其實不重要，我要說的是，**雅典娜其實是她的希臘名字，而她的羅馬名字叫米娜娃。許多朋友也許聽都沒聽過，而且雅典娜這個名字聽著就有「神範兒」，米娜娃算什麼破名字？【編按：米娜娃中國譯名為：密涅瓦】50公尺外巧遇她都不好意思喊出來。

為了不搞混，我本來想乾脆用他們的「職稱」稱呼他們，後來發現那也不行。因為奧林帕斯山（神界）的人手不夠，幾乎每個神都身兼數職，這樣只會越搞越亂。所以，我最終採用「優勝劣汰」法：每當聊到一個新角色時，我會把兩個名字都寫出來，然後在後面的文章裡選用比較有名的那一個。畢竟我這東西是給大家看著玩兒的，如果你硬要把它當作大考複習的教材，那不及格的風險可能會有些大。因此也請各位看官不要太過於糾結名字，名字可能有所不同，但事情「翻來覆去」就那麼幾件，就當是他們用的外文名字好了。

比方說，如果提到Edison這個名字，我們可能會先想到陳「導演」【編按：陳冠希】而不是「電燈泡之父」，因為他在中國的名字叫愛迪生。

好吧，瞎扯到此為止。

《寧芙與薩堤爾》Nymphs and Satyr
威廉・阿道夫・布格羅

The Gods
of the
World

I 諸神的世界

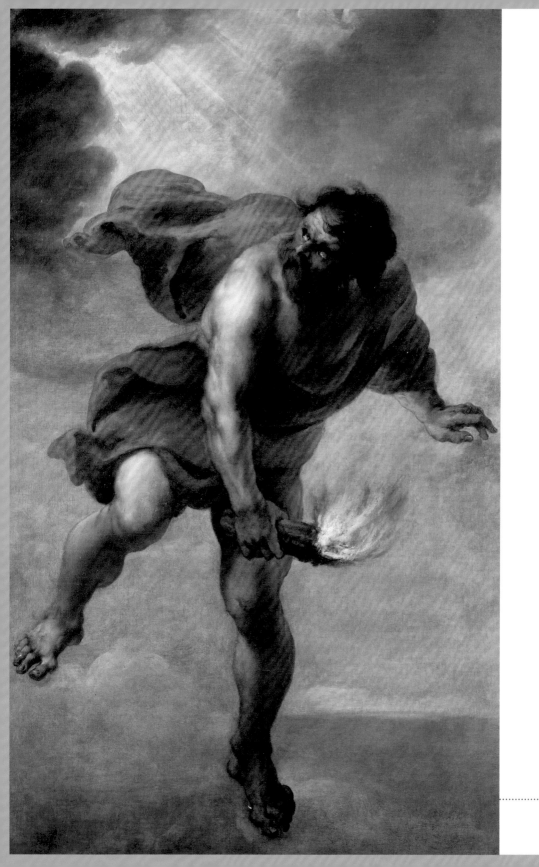

世界最開始的樣子

普羅米修斯

PROMETHEUS

《盜火的普羅米修斯》 *Prometheus carrying fire*
柯塞爾茲（Jan Cossiers, 1600-1672）

世界最開始是什麼樣子？

英文叫 Chaos，翻譯成中文叫「混沌」，怎麼理解呢？你可以把它想像成一房間亂七八糟的毛線：各種顏色，各種質地，互相纏繞在一起。在大部分的神話故事中，世界剛開始就是這麼個熊樣。

但是從這裡開始，各個民族的劇情出現了分歧。在《聖經》裡，出現了**上帝耶和華**，他耐心地把這些毛線整理出來，分門別類，然後團成一個個球，還給這些球取名字，有的叫天，有的叫地，有的叫水……整理毛線這種活兒，想想也不是一般人幹得了的，所以你知道上帝有多偉大了吧！中國神話裡也有類似「團毛線」的角色——**盤古**。

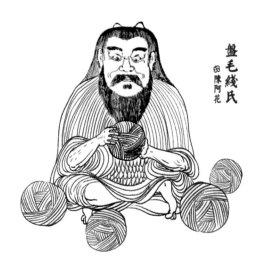

盤毛綫氏
田 陳阿花

然而，唯獨在希臘神話的劇情裡，卻把這「毛線男」的戲份刪了。這些希臘「毛線球」忽然開始自己團自己，而且還莫名其妙地生出了許多小毛線球。

混沌生出了黑夜，黑夜生出了愛，
愛又創造了光明，光明又愛上了白晝……

古希臘人喜歡把一切東西擬人化。石頭是人，山是人，水是人，天空是人……反正所有你能想到的東西全ㄊㄇ是人變的；或者說，全都能變成人。

當然，人也是人變的。

聽起來是有點繞，但仔細想想，如果世間萬物都有七情六欲的話，那地震、海嘯這些自然現象，彷彿就容易理解了呢！

在希臘人看來，雖然世間萬物都具備人的性格，但說到底還是些石頭、空氣和爛泥……所以用人類的價值觀來評判的話，他們大概都是些「臭不要臉的賤人」。比如「大地老母」**蓋亞**（Gaea，泰拉〔Tar〕），她和其他毛線球一樣可以「單性繁殖」，然後她生了個兒子叫烏拉諾斯（Uranus）。

為什麼是兒子？

必須是兒子！因為他之後必須完成**和他老母蓋亞交配的使命**。

交配完還生出許多怪胎。其中有一個「百手怪」，長著一百隻手！但他的扮相和我們熟悉的「千手觀音」還不太一樣，因為他還有五十個腦袋……想想就怪嚇人的。

烏拉諾斯對著這個怪胎兒子看了半天，怎麼看怎麼彆扭，差點得了**「密集恐懼症」**。終於，他一狠心，把這「怪獸」關了起來。

然後一狠心，又去和他老母蓋亞交配了。

接著，再次當爹的烏拉諾斯偷偷地在產房外瞄了一眼。嗯，這次的品種明顯比上次有進步，兩隻手，兩條腿，腦袋也只有一個……但是，當接生婆把嬰兒交到烏拉諾斯手裡時，他還是嚇了一跳，四肢、軀幹、腦袋都正常了……

但只有一隻眼睛！

《獨眼巨人》The Cyclops
奧迪隆・魯東（Odilon Redon, 1840-1916）

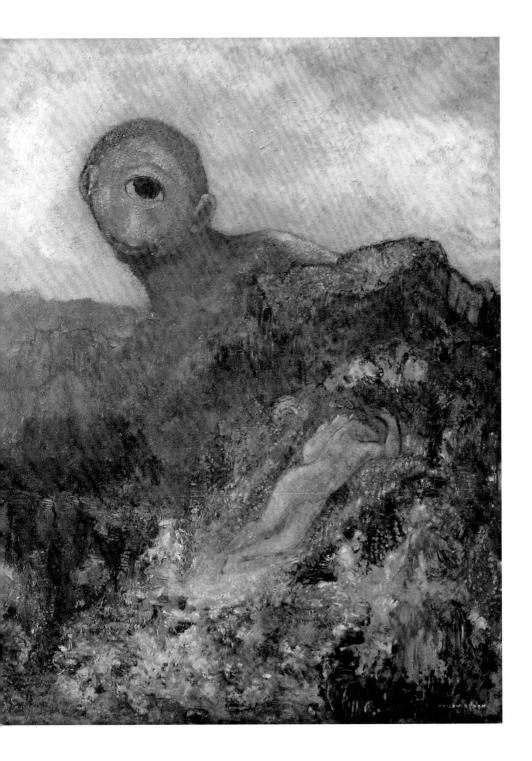

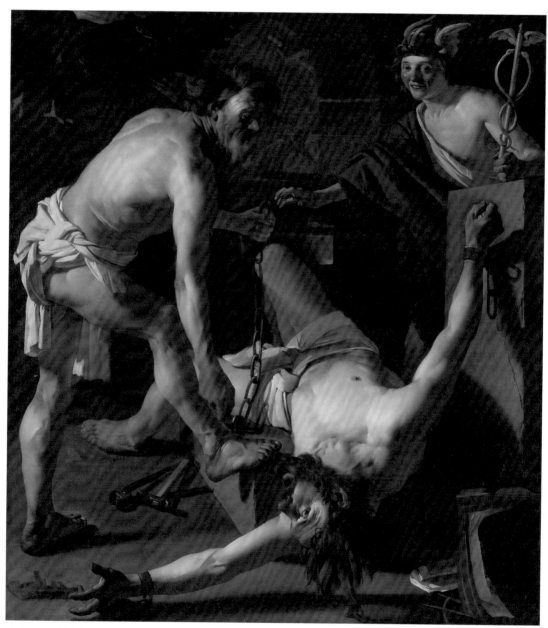

《普羅米修斯被火神鎖住》 *Prometheus Being Chained by Vulcan*
巴卜仁（Dirck van Baburen, 1594/1595-1624）

而且，他還不是傳統意義上的「獨眼龍」，而是在腦門正中長著一顆巨大的眼珠！希臘人將這種造型稱為**「車輪眼」**（這個怪胎名叫「獨眼巨人」）。

烏拉諾斯很失望，蓋亞很無奈。

於是，他倆決定再狠一次心！「這次我們要用點兒力！」

總結上兩次的經驗教訓，終於，這對活寶製造出了一批品管可以過關的產品——泰坦族（Titan）。其實泰坦族和我們長得差不多，唯一的不同就是大！比我們大很多很多！超級大輪船鐵達尼號（Titanic）這個名字就是根據泰坦族取的，所以泰坦族也叫巨人族。

烏拉諾斯和蓋亞對自己的這件產品相當滿意，於是一口氣造了一打（十二個）。

從此，世界便由泰坦十二神統治。

希臘神話，就是這樣開始的！

按你胃（Anyway），其實我並不打算按照故事的順序講下去。之所以介紹泰坦族的來歷，是因為我想聊一下這群傻大個兒裡最出名的一個——普羅米修斯（Prometheus）。這個名字，是不是聽著耳熟，但又想不起來在哪兒聽過？前兩年有個好萊塢電影就叫《普羅米修斯》，但說的不是希臘神話，而是太空船和外星人「啾啾啾」的故事。

先說說他的來歷：

普羅米修斯是十二泰坦神之一Lapetus的兒子（名字不用特地記住，因為就是個龍套），算是個正宗的**「官二代」**。然而對老外來說，普羅米修斯這個名字，已經到了探索、發現代言人的程度了。（類似於潘金蓮、陳世美，當然表達的含義完全不一樣）

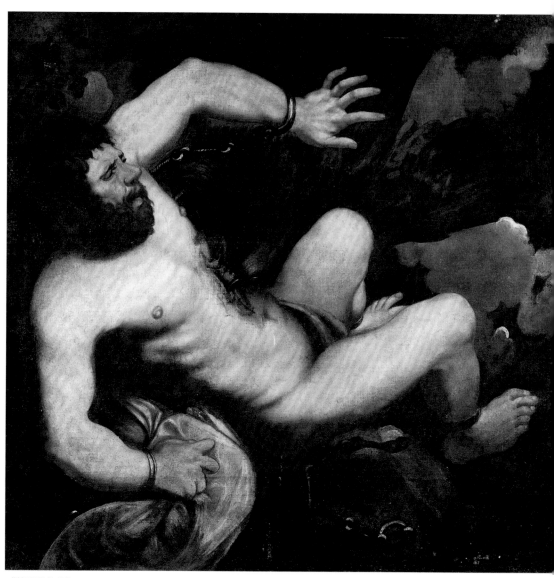

《普羅米修斯》Prometheus
作者不詳

對於大多數人來說，第一次接觸普羅米修斯這個名字應該是在小時候的故事書上。講的是當時的天界已經不再是泰坦族的天下，天上的老大換成了宙斯。宙斯為了懲罰普羅米修斯，將他綁在懸崖上，派隻老鷹每天去啄食他的內臟，然而第二天內臟還會長出來，於是繼續被啄食。

不記得這個故事不要緊，但千萬別說是因為時間太久遠而記不清，這樣容易暴露年齡。我去年讀到這篇故事的時候，最納悶的地方在於普羅米修斯的**「內臟再生技術」**！

宙斯是有多恨普羅米修斯？以至於把他鎖住的同時還要賜予他自癒功能，以便他可以長久地受虐！後來才知道原來是我想多了，**泰坦神族本來就自備不死功能**。別說內臟了，照理說就算把腦袋砍掉也能再長出來，比僵屍厲害多了，**唯一能讓他們「掛掉」的方法就是他們自願放棄生命。**

但是！注意了！還有「但是」。

即使你不想活了，還必須要得到一個人的批准才能死，那個人（神）就是宙斯。所以說，如果你在希臘吃「神」這碗飯，那就**千萬別得罪宙斯！**

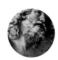

有種你試試？
老子讓你求生不得，求死不能！

那麼宙斯和普羅米修斯到底有什麼仇、什麼怨？

書裡說，是因為普羅米修斯把火種帶到了人間。我們先來瞭解一下神和人之間的關係。

我曾經在一本書裡看到過一種説法：

説希臘神為什麼要創造人類？完全是為了**解悶**，書中將這種關係比喻成了「城市中的動物園」。神厭倦了那些浮誇糜爛的生活，於是按照自己的樣子發明了新的物種——人，將他們圈起來觀賞、把玩。這還真的有點像動物園。人類雖然和神長得很像，但是卻要比神低級很多。我們既不能像神一樣長生不老，也沒有神的超能力。

我寫這句話的時候都覺得有點不好意思，因為拿人和神相比本身就很幼稚。倒不是因為對希臘眾神的敬畏什麼的，純粹是因為毫無可比性！

其實仔細想想，我們和地球上任何一種動物相比，都毫無優勢可言。拼速度，地球上幾乎所有的哺乳動物都能秒殺我們；比力氣，大猩猩一個耳光就能把我們的腦袋拍飛；我們也沒有烏龜殼或刺蝟皮可以保護自己……如果把一個裸男直接丟到非洲大陸，他連基本的保護色都沒有。

還想和神比？我們能活到今天不滅絕，這都是一個奇蹟！而這個奇蹟，就是從我們學會使用火開始的。因此，教會我們這項技能的普羅米修斯有多偉大就不言而喻了吧。所以對老外而言，普羅米修斯這個名字就相當於啟蒙者、引導者，甚至有救世主的意思。

那麼宙斯為什麼要那麼痛恨
一個為人民服務的神呢？

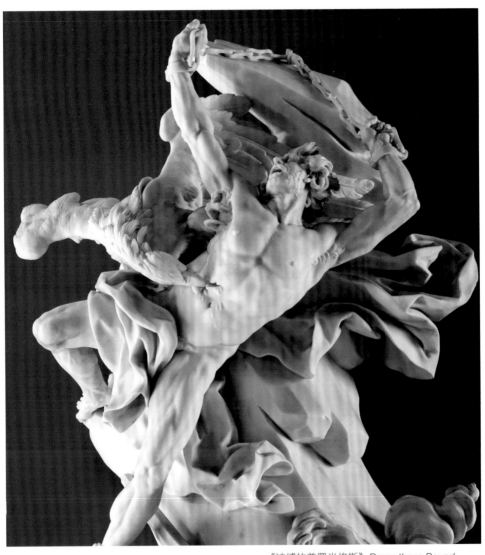

《被縛的普羅米修斯》*Prometheus Bound*
尼古拉斯·塞巴斯蒂安·亞當（Nicolas-Sébastien Adam, 1705-1778）

　　傳說是因為宙斯覺得當人類學會用火之後，就會危及神的地位——**這就好像你教會了動物園的猴子怎麼用電腦，然後擔心牠以後用這台電腦發明個導彈什麼的把你炸飛**。如果宙斯真是因為這事生那麼大的氣，那還真是高瞻遠矚！

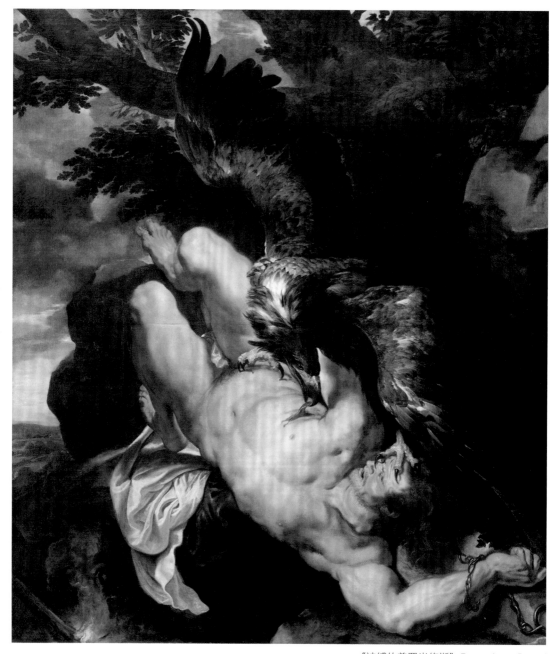

《被縛的普羅米修斯》 *Prometheus Bound*
彼得・保羅・魯本斯（Peter Paul Rubens, 1577-1640）

　　然而，自從讀完這篇故事之後，我們一直相信事實就是這樣的：普羅米修斯不惜犧牲自己，就是為了點亮人類的未來。

　　多麼偉大！多麼無私！
　　你信嗎？反正我不太信。
　　在我看來，偷火種，其實只是宙斯關鎖普羅米修斯的一個藉口，也是作為**一個「政客」冠冕堂皇的藉口。**

　　事情是這樣的：**希臘神話中的每個神都擁有一項超能力，而普羅米修斯的超能力恰巧是預言未來……**有些人呢，就是愛炫耀，口袋裡有幾個銅板都想要開個記者會說一下。

　　而普羅米修斯恰巧就是那種人，對不起，就是那種神。他對宙斯說：「老大，我能預見未來……在未來，你的某個孩子會把你幹掉！」那宙斯當然會問：「哪個孩子？」接著，普羅米修斯回答道：**「嘿嘿！不告訴你！」**

你……

　　（原來幾千年前，人類就有塑造 CP 的愛好了【編按：CP是英文couple的縮寫，意指在腦中為偶像配對或想像角色的戀愛關係】）

　　如果你是一個嘴很碎的人，那很可能會被人嫌棄，但如果你是一個嘴很碎、說話又愛說一半的人，那是會引來殺身之禍的！

　　現在擺在宙斯面前的只有兩個選擇：
　　A.從此不搞女人；
　　B.逼普羅米修斯說出真相。

我們都知道宙斯是個不折不扣的色坯，要他禁欲，基本就是要他的命。因此，在**「虐自己」**和**「虐普羅米修斯」**之間，宙斯毫不猶豫地選擇了後者。但是作為大王，總不能為了一己私欲去折磨手下。因此，就有了神話故事裡的這一段故事……

現在想想，從盜火種開始，一直到教會人類使用火，整個過程可能都是宙斯事先設計好的。如果真是這樣，那普羅米修斯就莫名其妙地成為了人類的大英雄！

這一切……

都歸功於宙斯！

再往深處想想，這還真是一對相愛相殺的CP啊！

普羅米修斯事件，對人類的發展造成了巨大影響，然而也帶來了一些「後遺症」。下一節，我們就來聊聊這個後遺症──

「潘朵拉與她的盒子」

（又是一個聽著耳熟但又想不起來的名字。）

《普羅米修斯》*Prometheus*
卡爾・瑞爾（Carl Rahl, 1812-1865）

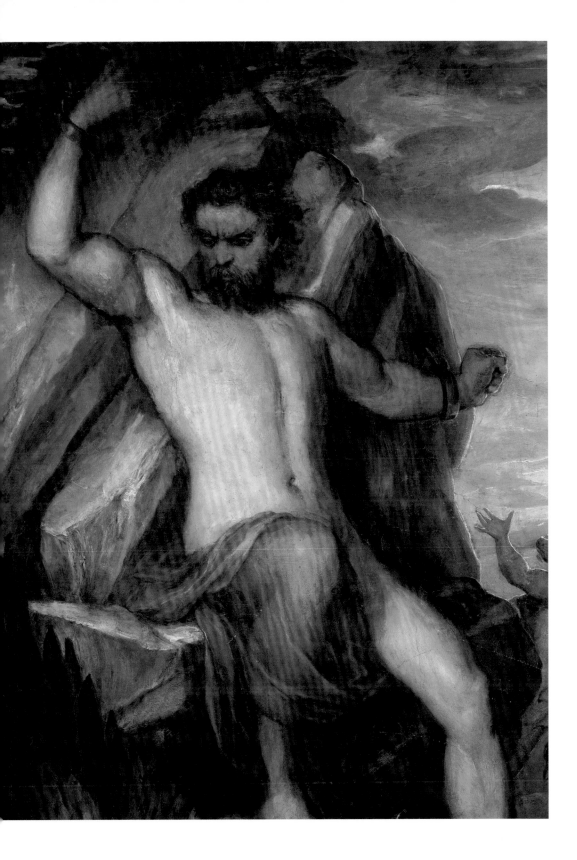

人類的第一件禮物

潘朵拉

PANDORA

《潘朵拉》*Pandora*
雷尼爾（Nicolas Regnier, 1591-1667）

少女、盒子

Keyword

宙斯從泰坦族手裡奪下王位之後，便率領兄弟姐妹們在奧林帕斯（Olympus）山過上了奢靡的日子……然而過了一段時間……天神的大家庭漸漸發覺，天天這樣其實也挺無聊的。經過商議，眾神們決定造一個**「天上人間」**。

　　於是宙斯叫來了普羅米修斯，讓他按照天神的樣子，用泥巴捏了許多小人，作為「天上人間」的工作人員（這些小人就是人類，這個橋段和中國「女媧造人」的傳說挺像的）。

《正義與虔誠簇擁下的朱比特座駕（習作）》Jupiter Chariot between Justice and Piety, study
諾埃爾・科瓦貝爾（Noël Coypel, 1628-1707）

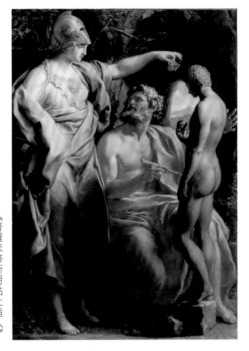

《普羅米修斯用黏土造人》
Prometheus Modeling Man with Clay
龐培奧・巴托尼
（Pompeo Batoni, 1708-1787）

從此，天神們從整天吃喝玩樂改成整天坐在奧林帕斯山上，嗑著瓜子看那群無知的人類嬉戲打鬧，就跟在動物園看猴似的。這一切本來是那麼地和諧、那麼地美好……直到那個多事的**普羅米修斯又給鐵柵欄那頭的「猴子們」送去了火種。**這件事讓天神界感到極大的恐慌！

其實，人類得到火種，對於天神來說，就像美國佬看到非洲某個部落的土著人劃燃了一根火柴一樣。這有什麼好大驚小怪的。但是高瞻遠矚的天神們明顯不是這樣想的，他們認為這根火柴將來很可能會

演變成核能武器，並且隨時有毀滅地球的危險！

天神們決定制裁人類！怎麼制裁？宙斯想出了一個充滿創意的方式：**送個女人給他們！**這個女人名叫潘朵拉（從字面上翻譯就是送給人類的禮物）。

《普羅米修斯造人》 *Prometheus Forms Man and Animates Him with Fire from Heaven*
亨德里克・霍爾奇尼斯（Hendrik Goltzius, 1558-1617）

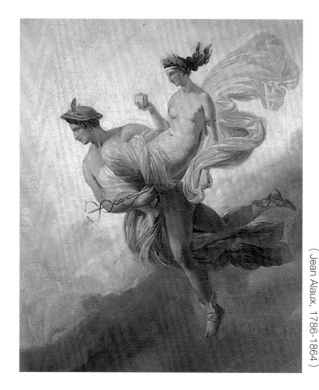

《荷米斯送來潘朵拉》
Pandora carried off by Hermes
讓・阿羅克斯
（Jean Alaux, 1786-1864）

在介紹潘朵拉小姐之前，我們先來瞭解一下**「時代大背景」**。

在潘朵拉來到人間之前，地球上只有男人。沒錯，在希臘人最初的世界裡，陸地上直立行走的短毛靈長類生物，全是公的！這些「公猴子」平日裡沒事就光著屁股跑來跑去（反正大家都是男的，穿不穿也都無所謂），無聊時也會聚在一起開個奧運會什麼的（看那些丟鐵餅、扔標槍的古希臘雕塑就知道了）……但那時候的奧運會肯定沒有花式游泳這個項目，因為當時地球上還沒有「女人」這個物種。然後，**宙斯送來了世界上的第一個女人——潘朵拉。**

隨著她的到來，人類世界進入了一片混亂！一個女人為什麼會有那麼大的能耐？潘朵拉究竟是個什麼樣的女人？首先，她的樣子是按照天上眾女神的樣子捏出來的，所以從相貌和身材來說，也算是天生麗質的美女吧。

 不管你是怎麼定義美女的，反正老娘長得和女神一樣，厲害吧。

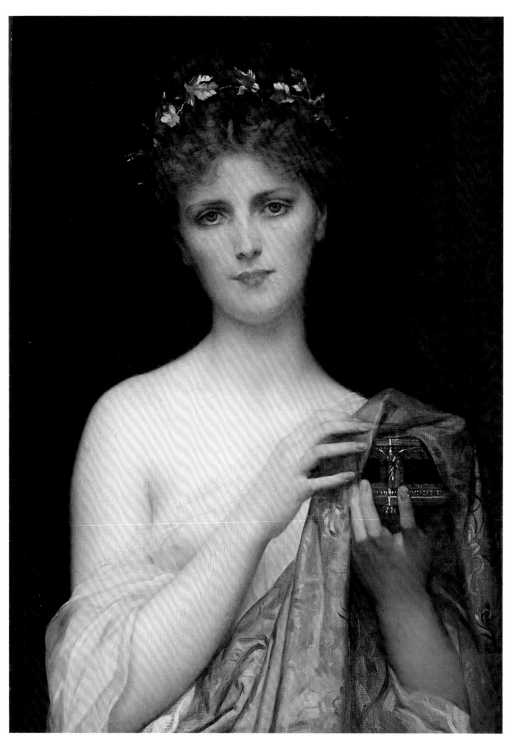

《潘朵拉》 *Pandora*
亞歷山大・卡巴內爾
（Alexandre Cabanel, 1823-1889）

在得知「動物園」將要添一隻「母猴子」的消息之後，奧林帕斯眾神紛紛為她注入各種各樣的技能。首先，愛神維納斯給了她誘惑男人的技能；接著，其他的神又送了她一些奢侈品（衣服和珠寶首飾什麼的）。

就這樣，一個普通的女人一躍變成了閃閃發光的「狐狸精」……

然而，卻有一個有意思的小插曲：智慧女神雅典娜也來了，但是卻沒給潘朵拉智慧！也就是說，世界上的第一個女人可以迷倒所有男人，但卻沒腦子。

可能「胸大無腦」就是出自這個典故吧。

一切準備就緒，在潘朵拉即將啟程去人間之際，宙斯送來了一個盒子，這個盒子才是重點。要知道，潘朵拉的任務是制裁人類，而這個盒子，就是宙斯用來制裁人類的「法寶」：盒子裡裝滿了各種各樣的災難。

這裡插句題外話，我忽然想到一個和潘朵拉同名的珠寶品牌，還蠻有名的。它的賣點是買家可以自己選擇不同款式的珠子DIY……

每次經過他們的專櫃，都能聽見店員特別殷勤地向客人介紹每個不同設計的珠子背後象徵的含義……（有愛情的、事業的、家庭的……）

我沒看過它的品牌歷史，也不知道它取這個名字的原因是什麼，但如果這個潘朵拉名字的來源就是希臘神話裡的那個潘朵拉，那它的那些珠子是不是應該象徵著潘朵拉盒子裡的那些災難呢？想像一下，店員對著客戶介紹：「這顆象徵**饑荒**，這顆代表了**瘟疫**……哦！這顆啊！從它巧奪天工的設計上不難發現，它象徵著**性病**。」

按你胃（Anyway），言歸正傳！

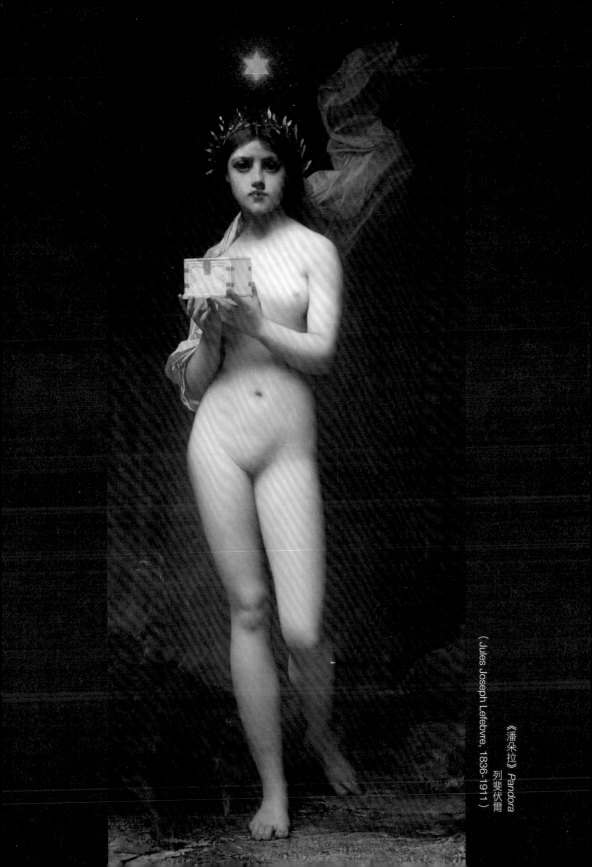

《潘朵拉》*Pandora*
列斐伏爾
（Jules Joseph Lefebvre, 1836-1911）

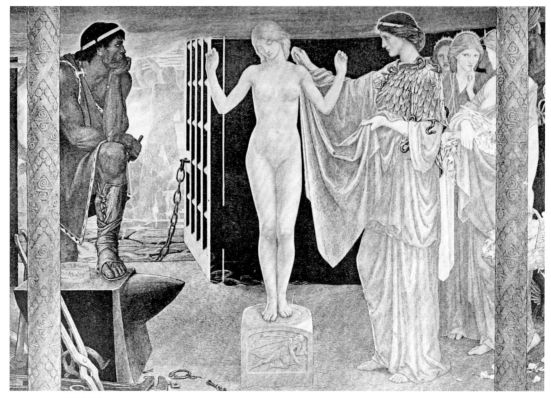

《潘朵拉》*Pandora*
約翰‧迪克森‧白頓（John Dickson Batten, 1860-1932）

　　宙斯將這個「超級生化武器」交給潘朵拉的同時，還給了她一個忠告：「千萬別打開！」

　　要知道，在世界上所有的神話、童話、寓言故事裡，只要你看見**「千萬別 XXX」**這句話，那就等於**「肯定會被 XXX」**。這句話的誘惑力之強，堪比世界上任何一種毒品！宙斯明顯是個深諳心理學的管理者。這就是好奇心！這就是心理暗示的力量！

　　「潘朵拉魔盒」這個題材也是藝術家們最愛的題材之一，如果你在繪畫或雕塑作品中看到一個正在窺視盒子的少女，那多半就是潘朵拉。

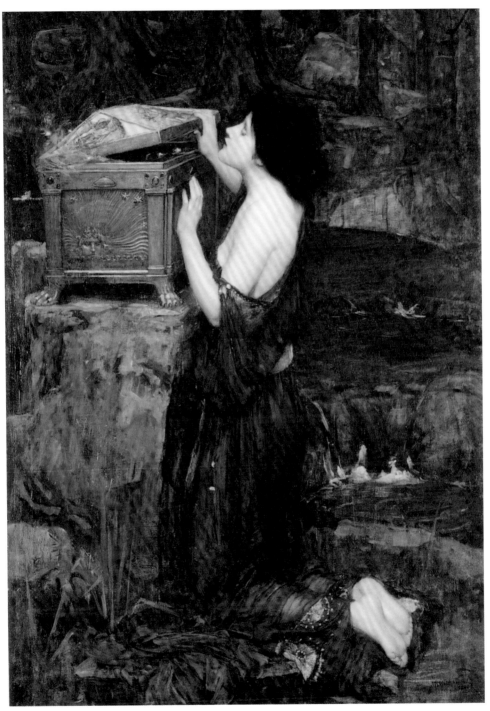

《潘朵拉》 *Pandora*
約翰‧瓦特豪斯（John William Waterhouse, 1849-1917）

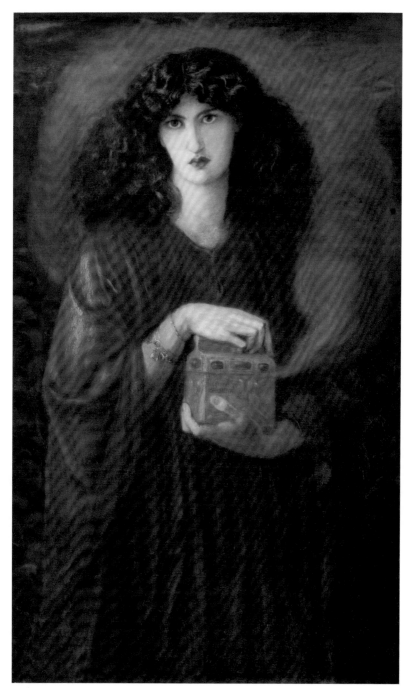

《潘朵拉》*Pandora*
但丁・加百利・羅塞蒂（Dante Gabriel Rossetti, 1828-1882）

潘朵拉來到人間不久，便不負眾望地打開了這個盒子──瞬間，各種各樣的災難從盒子裡「井噴」出來，遍布到人間各個角落……潘朵拉雖然又騷又笨，但畢竟不是什麼惡魔。她當時也被眼前的場景嚇壞了。不過，幸好她反應快！在盒子裡的東西全部噴出來之前，她用最快的速度，「啪」的一聲關上了盒子……

感謝潘朵拉，把最後一個「災難」關在了盒子裡。她關住的這個「終極Boss」究竟是什麼？這又要說回智慧女神雅典娜了……

可能是因為之前沒有送禮金的愧疚感，也可能是覺得宙斯這樣整人類不太人道，雅典娜在潘朵拉盒子的最下面偷偷地塞進一樣東西──**希望**！她的目的就是希望人類在經歷苦難的同時，不要喪失希望！結果，被潘朵拉**「啪！」**的一聲關在了盒子裡。

說實話，我不知道作者加入這個橋段的目的在哪兒，是為了進一步說明潘朵拉的蠢，還是為了勸我們人類不要再掙扎了？說到底，**這種故事不是「直男癌」**【編按：活在自己的價值觀中，厭女且物化女性的沙文主義異性戀男子】**晚期患者是絕對想不出來的。**

如果你對歷史感興趣的話，你會發現不光希臘神話，幾乎所有古代西方寓言故事的作者都是嚴重的「直男癌」患者……他們傳達的理念幾乎都是一樣的：**當世界上只有男人的時候，本來生活好好的，一旦有了女人，就開始混亂了。**而女人製造混亂多半還都不是故意的，大多數情況下是因為**她的愚蠢**（《聖經》裡的夏娃就是最典型的例子）……

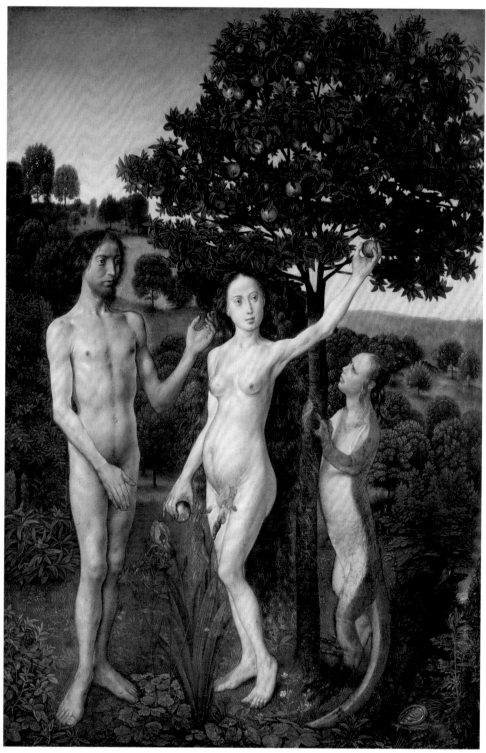

《人類的墮落與悲歡》（*The Fall of Man and The Lamentation*）
雨果‧凡‧德‧谷斯（Hugo van der Goes, 約1440-1482）

《琉克里翁與碧拉》*Deucalion and Pyrrha*
彼得‧保羅‧魯本斯（Peter Paul Rubens, 1577-1640）

然而，千百年來，依舊有許多人將這類「紅顏禍水」的故事奉為真理……
「直男癌」的想法是從遠古開始就根深蒂固的啊！

除了「直男癌」理念，希臘神話和《聖經》還有許多相似之處……比如都
有一場毀滅人類的大洪水！在希臘神話中，這場洪水幾乎殺死了所有人類，只
留下了一對夫妻，猜猜那個妻子是誰？她名叫碧拉（Pyrrha）。正是潘朵拉的
後代！

可見「蠢女人的種」無論怎樣都不會斷啊！

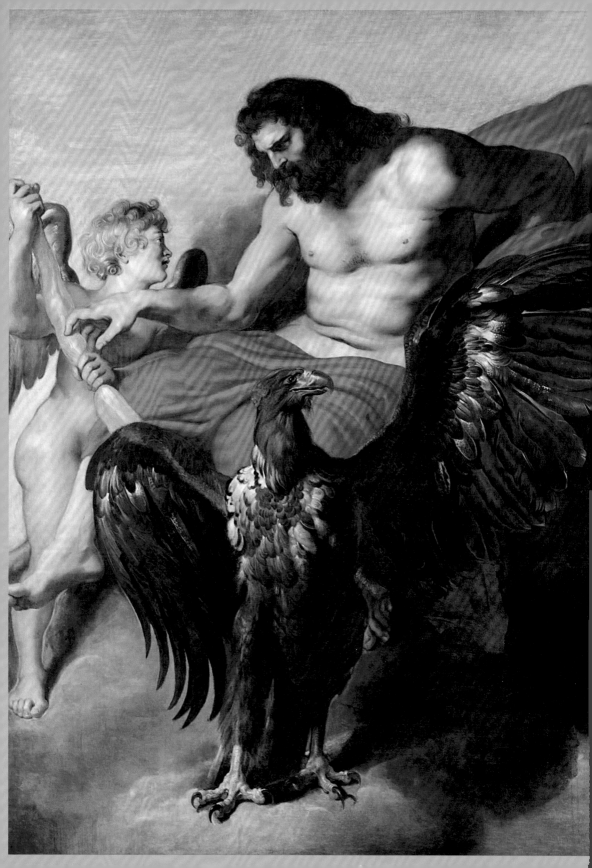

混亂之源

宙斯

ZEUS

《丘比特祈求朱比特》 *Cupid Supplicating Jupiter*
彼得・保羅・魯本斯

keyword

閃電、大鳥、裸男

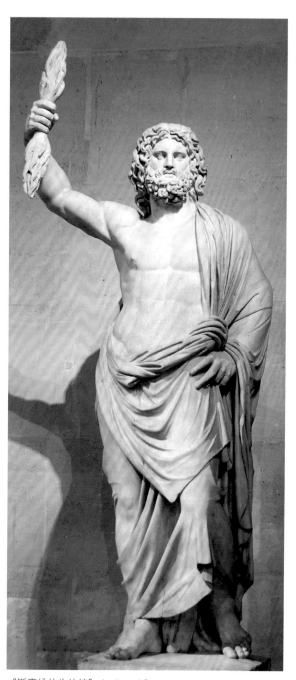

《斯麥納的朱比特》 *Jupiter of Smyrna*
作者不詳

提到希臘神話，不得不先從一個人，對不起，是神開始聊起。他的名字叫——**宙斯**。

羅馬名字是朱比特。他的職稱是眾神之神，就相當於中國的玉皇大帝。他手中握著的那根類似**「蘆筍」**的東西是他的武器，相當於一根電棍，只是功率比較強，因為它可以隨時放出閃電，**劈那些他看不順眼的人（和神）**——「得罪老天爺會遭雷劈」的這種說法大概就是從這裡出來的。**這門「手藝」後來被雷神學去了**……

除了「放閃電」，宙斯還有一隻寵物——鷹。他經常會派這隻大鳥去幹些「見不得人」的勾當……比如他看到人間有個名叫蓋尼米德（Ganymede）的男童（沒錯，是男童）長得不錯，就派那隻鳥**把他叼來「把玩把玩」**。

另外，這隻鳥最有名的「任務」就是每天去啄食普羅米修斯的內臟……

　　總之，如果你在一幅畫中看到一個手持閃電、身邊停著一隻大鳥的裸男，那十有八九就是宙斯！

　　說完「皇上」，接下來介紹「皇后娘娘」——**宙斯的老婆：赫拉**（朱諾〔Juno〕）。赫拉相對好認，因為她的身邊總會跟著一隻孔雀。相傳她在擊退百眼巨人後，把他的眼睛悉數鑲進了孔雀的羽毛裡，所以孔雀對著你開屏的時候，其實是上百隻眼睛盯著你。

《誘拐蓋尼米德》*The Abduction of Ganymede*
林布蘭‧凡‧雷因
（Rembrandt Harmenszoon van Rijn, 1606-1669）

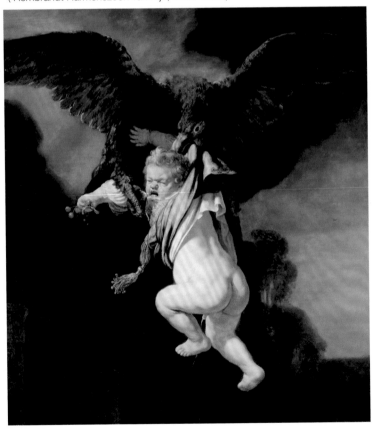

赫拉擁有一項「奇葩」技能——**她隨時都能擠出乳汁！**她的乳汁還有個功效——喝了能長生不老，和唐僧肉是同個品種的，關於赫拉的這項「**技能**」，我在之後會做一個詳細介紹。

　　赫拉和宙斯除了是夫妻關係外，**還是兄妹關係！**（不是乾妹妹，也不是表妹，是親兄妹！）先不用糾結他們近親亂倫的問題，因為下面還有更繞的，赫拉除了是宙斯的妹妹外，同時也是他的姐姐！很繞吧？繞才有意思！

《天空的寓意》*Allegory of Air*
安東尼奧・帕洛米諾（Antonio Palomino, 1653-1726）

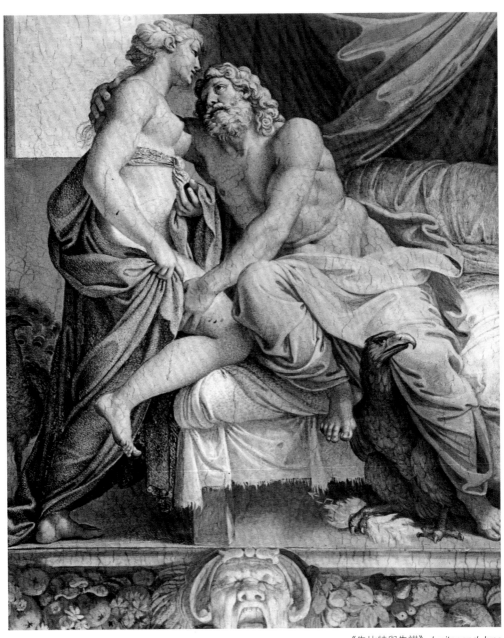

《朱比特與朱諾》 *Jupiter and Juno*
漢尼拔・卡拉契
（Annibale Carracci, 1560-1609）

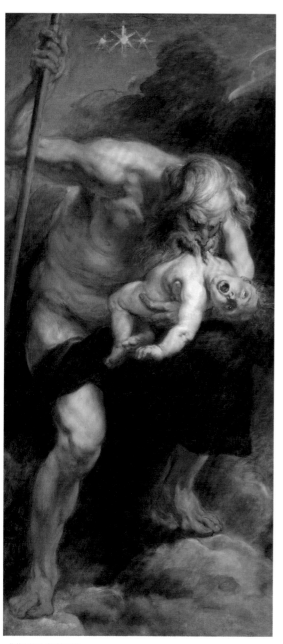

《農神吞噬其子》
Saturn Devouring His Son
彼得・保羅・魯本斯

要說清這個問題，就得從他倆的父親——克羅納斯（Cronus）聊起。

首先，我們都知道，神仙不管強弱美醜，都具備一個共同的特點：老不死。大王怎麼也死不了，那倒楣的就是王子，如果他想要繼承王位的話，那只有一個辦法：

幹掉老子！

宙斯的父親能當上大王，用的就是這招，他把宙斯的爺爺給宰了。但當上大王後，他便開始擔心自己的孩子哪天會把自己給宰了。於是，他想出了一個絕妙的辦法：**把他們都吃了**。真是可憐天下「大王」心啊……

被他吞掉的小孩子裡就包括赫拉。除此之外還有波賽頓、黑帝斯（普魯托，這對難兄難弟在《聖鬥士星矢》中出現過）……另外還有兩個配角，這裡就不多說了……很明顯，**神仙界完全沒有「避孕」這個概念！**

《瑞亞欺騙克羅納斯（羅馬祭壇淺浮雕線畫）》作者不詳

因為克羅納斯在吞了五個親生骨肉之後，又生了一個，那就是宙斯。

這時候，宙斯的母后瑞亞實在看不下去了。她找了塊石頭，騙克羅納斯說這是她剛生的娃。然後，克羅納斯還真**把這塊石頭給吞了**！可見，一個能想出「吞孩子」這種陰招的神，智商也不會高到哪兒去。

於是，宙斯活了下來……更絕的是，他居然把他的哥哥姐姐們從老爸的肚子裡救了出來！！而且還是在老爸不知情的情況下。關於這個問題我不想做深入探討，因為這裡可能涉及一個「**消化不良**」和「**基因重組**」的問題。這並不屬於我研究的範疇。由於是第二次從肚子裡出來（這次是老爸的肚子），**那些哥哥姐姐就變成了宙斯的弟弟妹妹……**

相比之下，中國的神話故事就要智慧得多。關於宙斯一家的亂倫問題，其實他們也實在是「身不由己」，天上一共就那麼幾個神。

就這點而言，中國的神仙也表現出了他們機智的一面——比如女媧造人，造的都不是她的親生骨肉，全都是用泥巴捏出來的。沒有任何血緣關係。所以可以盡情、隨便地「搞」，**反正到頭來都是在玩爛泥。**

在下面的章節裡，我會繼續介紹宙斯、赫拉這對活寶夫妻，以及他們更加活寶的孩子們……同時也會介紹更多繪畫作品。

《蓋尼米德在奧林帕斯山（草稿）》
The Induction of Ganymede in Olympus
查爾斯・凡・盧
（Charles-Amédée-Philippe van Loo, 1719-1795）

《在艾達山撫養朱比特》
Erziehung des Jupiter auf dem Berge Ida
赫爾曼‧斯坦福
（Hermann Steinfurth, 1823-1880）

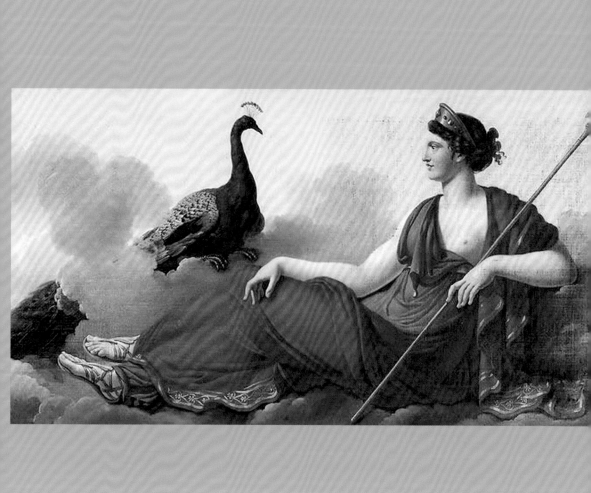

第一夫人的美人心計

赫拉

HERA

Keyword

孔雀、女人

繼續聊這對亂倫夫妻：**宙斯與赫拉。**

宙斯作為一個首領，他的名聲其實並不好，尤其是生活作風方面。他每天的生活，除了做氣象研究（控制打雷、下雨、閃電）外，最大的愛好就是整天拿著個望遠鏡到處**「搜美女」**。

搜索範圍被設定為「所有領域」──這麼說吧，從天上的神仙到地上的凡人，只要是「母的」他都有興趣去「弄」一下。為了這個目的，宙斯不惜變成各種形態（飛禽走獸什麼都有，基本就是一套動物世界）……他變化的種類和孫悟空有得拼……

如果你在一幅畫中看到，**一頭牛馱著一個女人在海裡游泳**，那麼這頭牛很可能就是宙斯。其實這是一起「高大上」（高端大氣上檔次）的誘拐少女案件，因為它很**「歐美」**。

這是他變成牛的樣子。 ☞

《劫奪歐羅巴》 *The Rape of Europa*
馬丁・德・沃斯（Martin de Vos, 1532-1603）

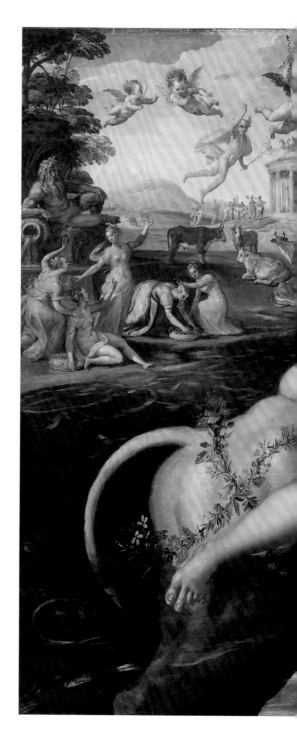

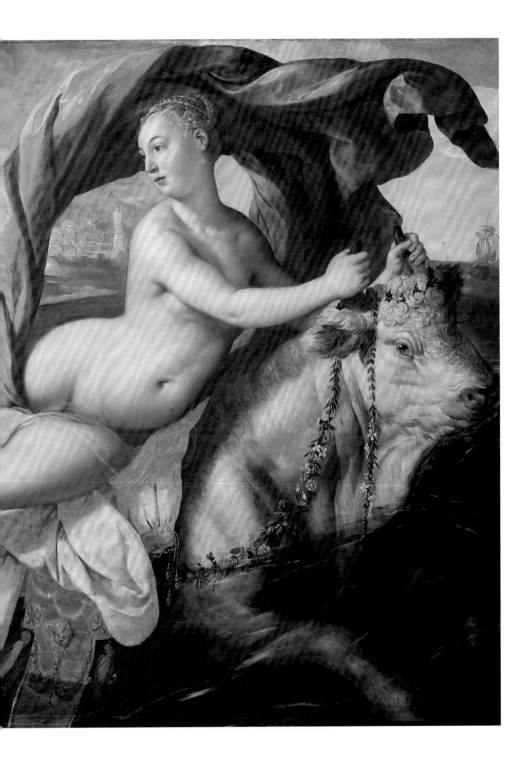

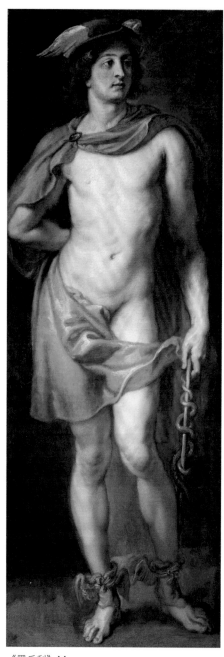

《墨丘利》Mercury
彼得·保羅·魯本斯

首先被害人的名字就很「歐美」
——**歐羅巴**。但她其實是個中東人。
宙斯在他的「搜尋引擎」裡搜到了這
個美貌的中東女子，於是派了他的一
個兒子荷米斯（墨丘利）到她家門
口放牛，而自己則變成了牛群中的一
頭。

宙斯的這個兒子經常出現在藝術
作品中，他手握商神杖，而這根神
杖現在是國際貿易的象徵。他還是
畜牧業之神（這個頭銜源於他幫老爸
打掩護的光榮事蹟），也是體育運動
之神（因為那雙長翅膀的鞋子和那頂
長翅膀的帽子）。今天，他還成為
了某奢侈品牌的「代言人」，因為
他的名字好巧不巧，就叫——愛馬仕
（Hermes，也叫荷米斯）。

繼續說那個中東女人歐羅巴。
她看到牛群中有一頭白牛（宙斯變
的），一時興起想騎牛玩，於是就被
那頭不懷好意的牛馱走了。宙斯牛馱
著她穿越大海來到了一片新大陸，使
她從此過上了**「被包養」**的生活。她
所居住的那塊大陸，後來便用她的名
字來命名，於是，歐洲就誕生了。所
以說，**歐洲其實是宙斯的「二奶」所
居住地方的名字。**

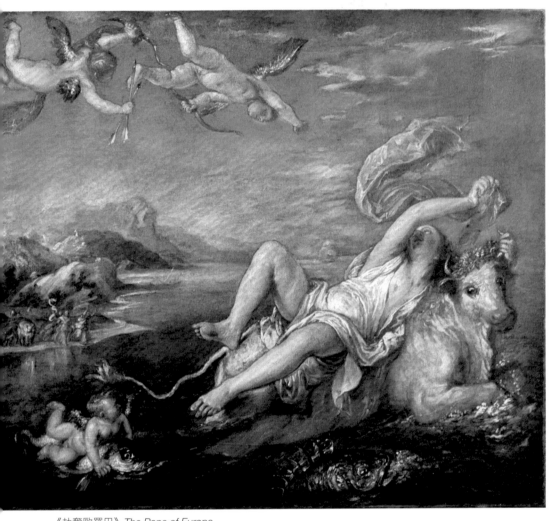

《劫奪歐羅巴》*The Rape of Europa*
彼得‧保羅‧魯本斯

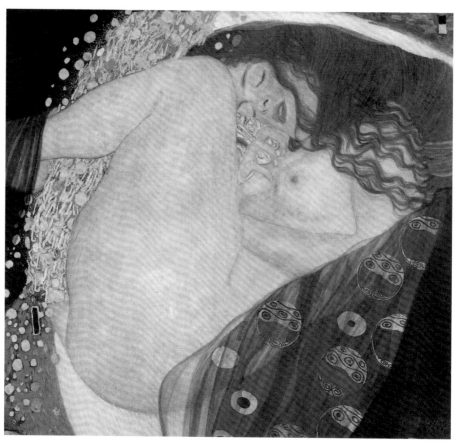

《達妮》*Danaë*
克林姆（Gustav Klimt, 1862-1918）

　　除了牛以外，宙斯還變過蛇。然後**以蛇……變成天鵝**，生下了世上第一美女，引起特洛伊之戰的海倫（Helen）。

　　又比如，他還變過黃金雨搞達妮（Danae）。值得一提的是，他與達妮所生的兒子柏修斯（Perseus），就是那個把梅杜莎（Medusa）幹掉的人。

　　不得不承認，宙斯至少有一點很牛——**凡搞必留種！**

神就是神！

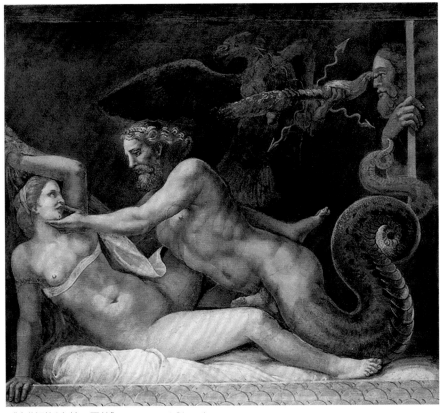

《宙斯引誘奧林匹亞絲》 *Jupiter and Olympias*
羅曼諾（Giulio Romano, 1499-1546）

《柏修斯和菲紐斯》 *Perseus and Phineas*
漢尼拔‧卡拉契和多明尼基諾（Domenichino, 1581-1641）

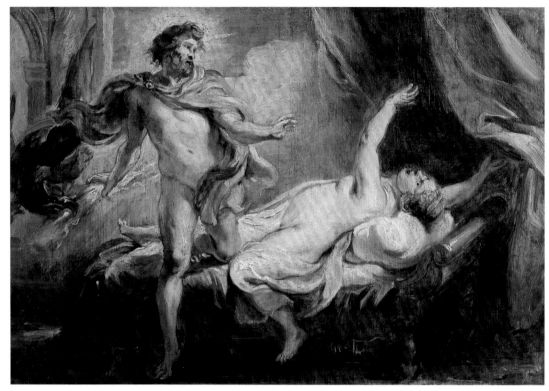

《朱比特和瑟美莉》 *Jupiter and Semele* 作者不詳

　　但他這樣變來變去的不累嗎？他這樣做，其實不光是為了提高「命中率」，他也有他的苦衷。神話法則規定：**凡人只要看到宙斯的真身，就會遭殃！**就和《聊齋志異》裡的妖怪現原形一樣。如果你看到宙斯的原形，那你就要倒楣了。有一次，他就在瑟美莉面前秀了一下真身──

然後她就被雷劈死了⋯⋯

　　而當時瑟美莉正懷有身孕（遇到宙斯這個百發百中的「神槍手」，你還有什麼好說的），幸好宙斯當時眼疾手快，將胎兒從她腹中救了出來！能夠在閃電劈到一個人之前為那人完成一次**「剖腹產」**⋯⋯我想，這就是神和人之間的差距吧！更牛的還在後面⋯⋯

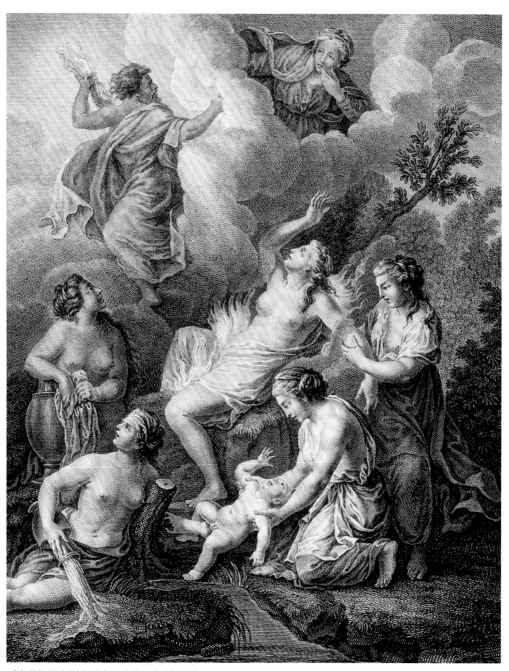

《寧芙為從宙斯大腿中誕生的巴克斯洗澡》
Nuisance of Bacchus, Bacchus being bathed by nymphs after being born from Jupiter
查爾斯・派特斯（Charles Emmanuel Patas, 1744-1802）

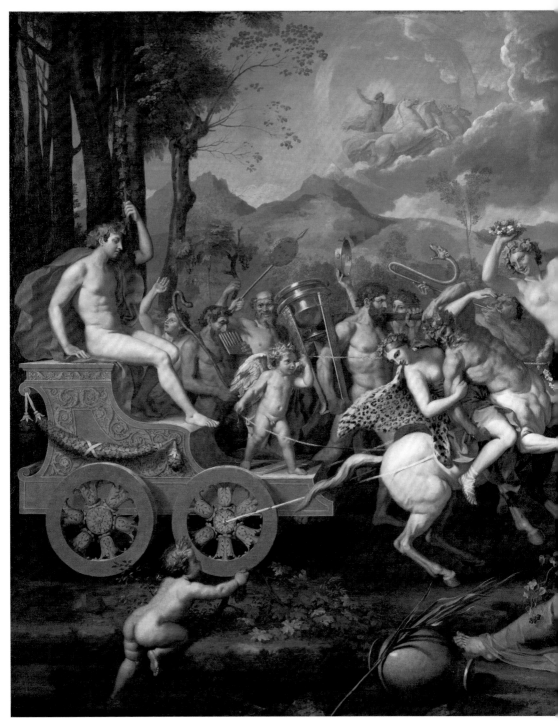

《巴克斯的勝利》 *The Triumph of Bacchus*
尼古拉斯・普桑（Nicolas Poussin, 1594-1665）

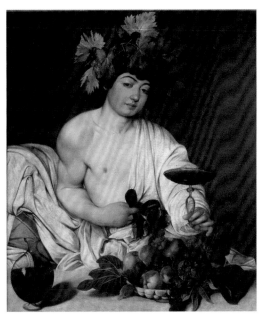

《酒神巴克斯》*Bacchus*
米開朗基羅・梅里西・卡拉瓦喬
（Michelangelo Merisi da Caravaggio, 1571-1610）

　　救是救出來了，但那怎麼說也是個發育不良的早產兒啊，於是宙斯大腿一拍……想出個點子……**把胎兒縫在自己的大腿上！**幾個月後，一個健康的男嬰從宙斯的腿上誕生了……（一下子完成了活體移植、子宮再造和男性分娩等多項醫學奇蹟）

　　這個男孩叫戴奧尼索斯。他還有個更為人熟知的名字──**酒神巴克斯**。巴克斯大概是老百姓最喜歡的一個神了，因為他不僅掌管各種娛樂場所和釀酒，他還有重生的含義（一次娘胎，一次大腿）。

　　宙斯每天忙於變形和播種，他的老婆赫拉又在忙些什麼呢？一個多情的丈夫，通常都會有個愛吃醋的妻子，所以赫拉每天的工作，簡單地說，就是

捉「小三」。

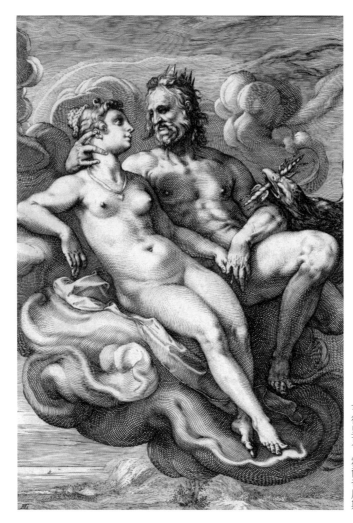

《朱比特和朱諾》 Jupiter and Juno
亨德里克・霍爾奇尼斯

說回我們這次的主角——**赫拉**。

　　一個遠古時期的女權主義代言人，她不遺餘力地宣導一夫一妻制，廢寢忘食地打擊「小三」。在幾千年前，這其實是一個很「奇葩」的角色設定。因為「妻子」在當時被視為男人家裡的「一件東西」，和一件家具差不多。然後這件「家具」又在不遺餘力地爭取她應有的權利。

　　那麼赫拉又對「反小三」的偉大事業做了些什麼貢獻呢？她對待宙斯的那些「小三」、「小四」算是「陰招用盡」，整天就在那絞盡腦汁地「玩創意」、「搞策劃」，目的就是為了把那些「狐狸精」整得**生不如死**。

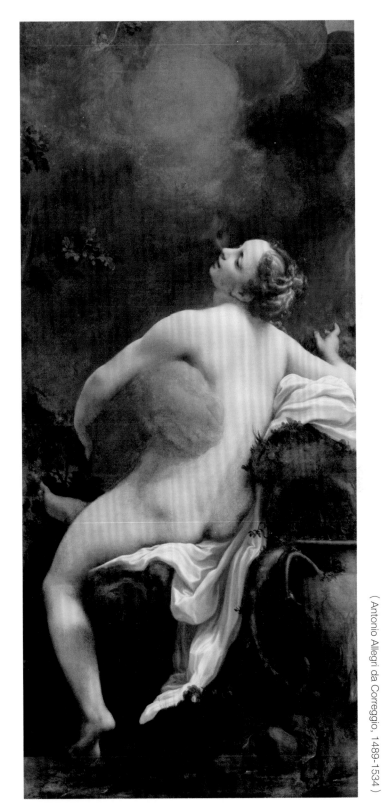

《朱比特與愛奧》 *Jupiter and Io*
科雷吉歐
（Antonio Allegri da Correggio, 1489-1534）

比如宙斯有一次看上了一個叫**愛奧**（Io）的女子。為了不讓老婆發現，宙斯一拍大腿又想出一條「妙計」──**把愛奧變成了一頭母牛！**相信看過前面歐羅巴的故事之後，大家也應該可以理解宙斯的這個妙計（這樣就完全不用擔心生育方式的問題啦，反正自己隨時都能變成公牛！太機智了）。

這種小兒科的伎倆怎麼可能瞞過赫拉的神眼。

你變成母牛，OK，那我就

變成牛虻叮死你！！

《赫拉與愛奧》*Hera and Io*
尼可萊·彼得森·貝爾肯（Nicolaes Pietersz Berchem, 1620-1683）

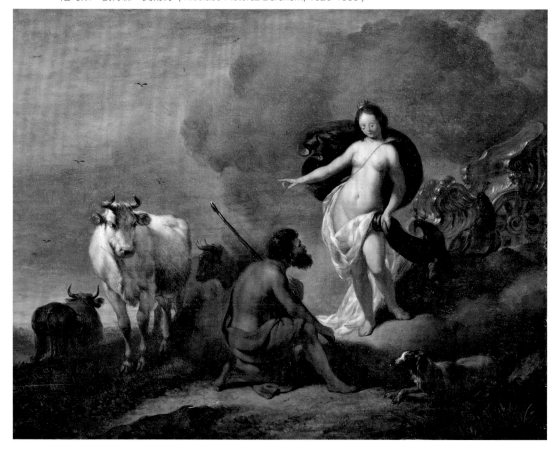

注意這個字念 ㄇㄥˊ，別讀成ㄇㄤˊ，否則真成「臭牛
氓」了。愛奧被牛虻叮得實在受不了了，就想跑，你越是跑我就
越是追，結果一路從希臘追到了埃及……這個女人，對不起，是
女神，真ㄊㄇ不是好惹的！

類似赫拉大戰「狐狸精」的故事還有許多，在這裡我不想
一一舉例了，看多了有害身心健康。

她把「小三」變成各種野生動物……
把那些「小三」的孩子往死裡整……（海格力士的故事）
降了場瘟疫讓「小三」全家死光光……（艾癸娜〔Aegina〕
的故事）

More about
赫拉大戰狐狸精（或任何跟宙斯出軌有關係的人）

・卡麗絲托（Callisto）
生了宙斯的孩子，被赫拉變成一頭野熊，差點被長大的孩子當獵物
打死（傳說是赫拉叫月神去殺母子倆），只好安排母子一起升天變
成大熊星座和小熊星座。

・瑟美莉（Semele）
傳說是赫拉變成瑟美莉的乳母，遊說她叫宙斯現出真面目，導致她
被劈成灰燼。

・提堤奧斯（Tityos）
宙斯以前情人的孩子，看不順眼的赫拉讓他愛上宙斯以前的老婆麗
朵，被麗朵的兩個孩子殺死。

・愛珂（Echo）
赫拉的小仙女侍從，結果因為話太多，使得赫拉錯過去抓姦的時
機，怒罰小仙女從此以後只能重複別人的最後一句話。也有人說愛
珂和牧神潘生了一個女兒伊雲科斯（Inyx），女兒長大後用咒語讓
宙斯愛上他，被赫拉變成歪脖鳥。

但她也並不是沒有對手……後面我會聊聊赫拉的死對頭。

那麼問題又來了，赫拉的老公，神界第一大色坯宙斯為什麼會如此縱容她呢？原因其實很簡單——**因為赫拉也是「小三上位」！**

在赫拉之前，宙斯有個叫作**麗朵**（Leto）的老婆，就是阿波羅和黛安娜的媽。然後，宙斯愛上了赫拉！沒錯！就是愛上了！（關於這點我們一會兒再討論，先把故事說完）

關於宙斯是在什麼時候愛上赫拉的，各種說法不一。我猜，應該是在麗朵懷孕期間……我這樣猜想有兩個原因：

1.通常在老婆懷孕期間，男人最容易出軌。
2.在赫拉上位後，馬上就去整即將分娩的麗朵。

她不讓麗朵在陸地或者島嶼上分娩（顯然那時候還不流行水下分娩），然後小叔波賽頓實在看不下去了，就在大海裡升起了一座漂浮島（就像電影《少年pi的奇幻漂流》裡的那個一樣）。就在那座島上，麗朵生下了一對龍鳳胎——**阿波羅和黛安娜**……據說黛安娜是「刺溜」一下就出來了，而阿波羅則生了好久……久到先出生的黛安娜都看不過去了，還**幫忙助產。**

按你胃（Anyway），為什麼我會說宙斯愛上了赫拉？

一開始，赫拉是拒絕宙斯的追求的，然後宙斯又用了他的慣用伎倆——變成飛禽走獸（這次是一隻鳥）強姦赫拉。生米煮成熟飯後，宙斯做了一個舉動，將他改變自然規律的強大能力傳給赫拉！

宙斯有那麼多女人、女神、女妖……還沒有一個享受過這樣

《麗朵與呂西亞的農民們》 *Leto and the farmers of Lykia*
阿爾巴尼（Francesco Albani, 1578-1660）

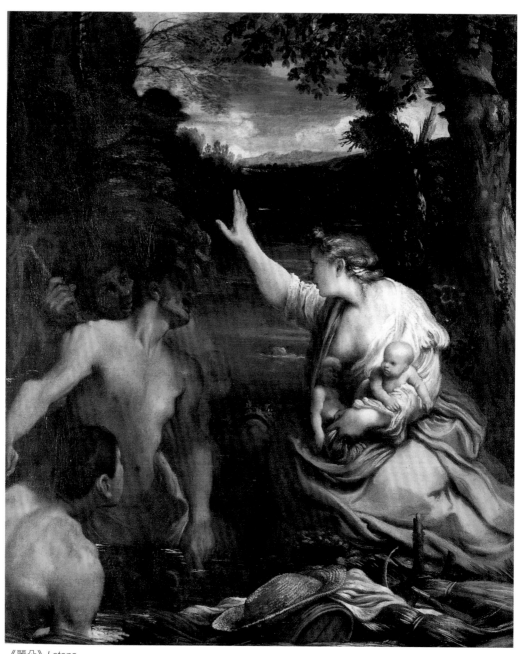

《麗朵》*Latona*
漢尼拔・卡拉契

的待遇。這就好像把房子、車子、提款卡都交給了這個女人，**這是真愛啊！**這又從另一個方面證明了赫拉這個角色的超前，之前說過，那時的婚姻都是以繁衍為目的，而這次則確實是為愛而結合的！

就這樣，赫拉完成了史上第一次，可能也是最著名的一次

「小三上位」。

但是，這歸根結底還是一次「小三上位」。

人們常說「小三沒有好下場」，這多少還是有點道理的。可能你會問：「她不是都『上位』了嗎？怎麼能說沒有好下場？」對赫拉來說，「上位」可能正是她可悲的一生的開始……因為是通過「擠掉正室」這種途徑才得到的真愛。因此在接下來的婚姻生活中，自然而然會有一種「可能會被別人擠掉」的不安全感。碰巧她老公又不是個省油的燈：一個勁地在外面瞎搞，還一個勁兒地被逮！抓到之後還不能整得太狠，因為萬一用力過猛，把老公逼急了還有可能把自己換掉（就像當初把麗朵換掉一樣）。

說到宙斯，可能是對正室感到虧欠，**他最喜歡的孩子一直都是麗朵的那對龍鳳胎。**

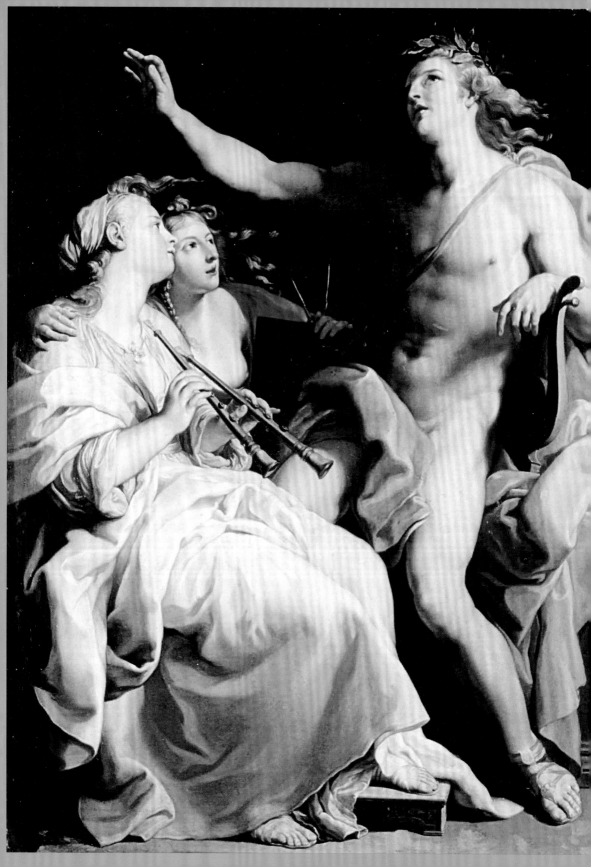

05

戀愛運截然不同的雙胞胎

阿波羅 & 黛安娜

APOLLO & DIANA

《阿波羅與兩位繆思女神》
Apollo and two Muses
龐培奧・巴托尼工作室複製品
（Pompeo Batoni, workshop replica, 1708-1787）

APOLLON.

《太陽神阿波羅》 *Apollo*
畫家：皮埃爾－邁克爾・波登（Pierre-Michel Bourdon, 1778-1841）
雕刻家：布爾喬亞（J. B. H. Bourgois）

天王宙斯有一對龍鳳胎。

男的帥，女的美……
男的是日神，專門負責日；女的
是月神，專門負責夜（「耶」）。

在旁人眼裡，這是一對含著金湯匙來到世界上的超級**富二代+官二代+高富帥、白富美**。但正所謂「家家有本難念的經」，就像許多上個月還在秀恩愛，下個月卻開始分家產的明星夫妻一樣……看似幸福的表面，背後總會隱藏著許多不為人知的「伐開心」【編按：中國流行語，源自上海方言，不開心之意】。

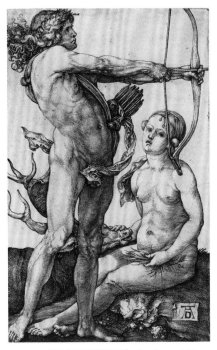

《阿波羅與黛安娜》 *Apollo and Diana*
杜勒（Albrecht Dürer, 1471-1528）

我們先説男神阿波羅。

我記得第一次聽到這個名字的時候，莫名其妙就戳中了我的笑點，讓我足足笑了一分鐘。阿波羅，哈哈哈哈……**好蠢**的名字，哈哈哈哈……

按你胃（Anyway），雖然名字蠢，但人不蠢。

阿波羅是個音樂家、詩人，他不但精通醫術，箭還射得特別准……最重要的是他長得還很帥，號稱「**天下第一美男子**」，這種帥，已經不是用「有多帥」來衡量了，可以這麼説，阿波羅就等於帥！他就是用來衡量帥的標準，和他長得越像，那就越帥！

那他究竟長什麼樣？誰知道呢！反正都是詩人們

意淫出來的……

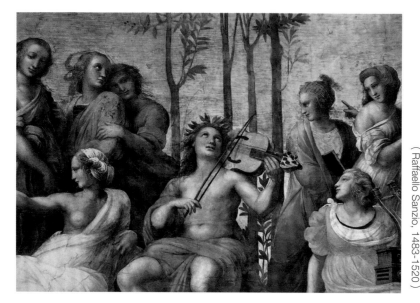

《詩壇（局部）—阿波羅》
The Parnassus
拉斐爾・聖齊奧
（Raffaello Sanzio, 1483-1520）

說起詩人的意淫，其實是一種很可怕的技能。因為好壞都是他們說了算！想像一下，一個屌絲詩人聽聞傳說中把太陽神歌頌得那麼牛，再看看鏡子裡自己那熊樣……「世上哪有那麼便宜的事！不行！我得編點故事來噁心噁心他！」於是，在他們的筆下，阿波羅就變成了一個找不到女朋友的悲催【編按：網路流行語，悲慘得催人淚下】男青年……

「讓你帥！再帥有什麼用？！一樣找不到女朋友！」

反正阿波羅也不會開個新聞記者會來闢謠，只要傳開了，那就是事實！

那麼一個超級「高富帥」又為什麼會找不到女朋友呢？這裡，詩人用到了一個大家耳熟能詳的道具——丘比特弓箭。在後面的章節會詳細講解丘比特弓箭的功能，這裡先大概介紹一下：丘比特的弓箭就是我們通常理解的「**愛情之箭**」。可以讓中箭的人瞬間陷入熱戀，但許多人不知道的是這箭其實有「一套」！除了一支**「愛之箭」**外，還有一支**「恨之箭」**。

具體使用方式說法不一，但通常是配套使用。就是往一對情侶身上分別射上一支「愛之箭」和一支「恨之箭」，讓他們永遠無法相愛！這就是所謂的「丘比特的惡作劇」。而阿波羅和他的初戀就分別中了這兩支箭。在羅馬的波格賽美術館（Borghese Gallery）裡有一座貝里尼的經典雕塑，講的就是這個故事。

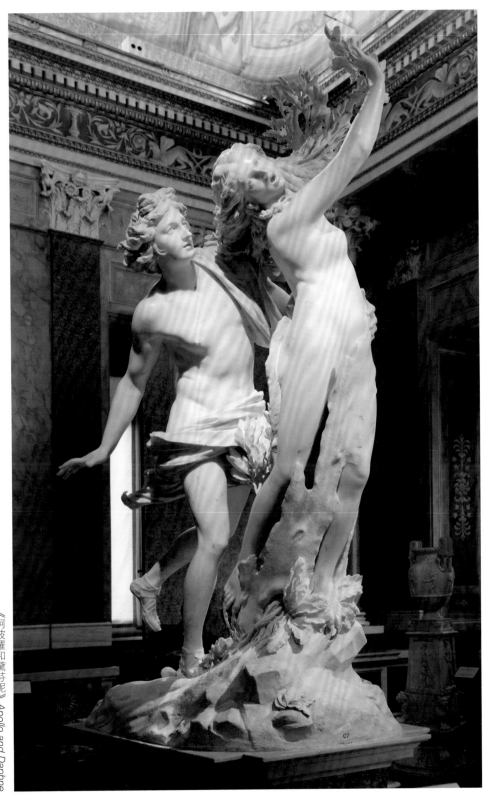

《阿波羅和黛芬妮》 Apollo and Daphne

濟安・勞倫佐・貝里尼

(Gian Lorenzo Bernini; 又名Giovanni Lorenzo Bernini, 1598-1680)

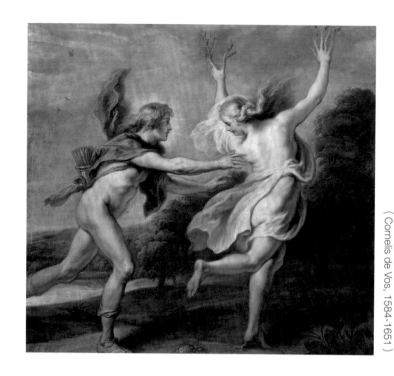

《阿波羅追逐黛芬妮》
Apollo chasing Daphne, 1630
科內利斯・德・沃斯
(Cornelis de Vos, 1584-1651)

　　阿波羅的初戀是一個水仙女，名叫黛芬妮。阿波羅對她一見鍾情，對她展開了瘋狂的追求——這是實實在在的追求，因為就是純粹地追著她跑，一邊追，還一邊彈著琴、唱著情歌給她聽。而黛芬妮呢，則是

玩命地逃！

　　邊逃邊大喊：「救命啊！」（想像一下這種畫面，我都想哭了）在阿波羅觸到黛芬妮的那一剎那，河神帕紐斯（Peneus，也是黛芬妮的父親）聽到了黛芬妮的呼救，將她變成了一棵月桂樹……

女朋友居然變成了一棵樹？！還有比這更爛的初戀故事嗎？

　　心灰意冷的阿波羅從此便一直將月桂樹枝戴在頭上，紀念那段逝去的感情……老丈人不喜歡女婿的故事見多了，但就為這個把女兒變成一棵樹……還真是有創意！想想都有些變態！這就是詩人意淫的力量！

　　阿波羅和黛芬妮的愛情故事（勉強算愛情故事吧），還只不過是阿波羅悲催愛情史裡比較有名的一段。

More about

阿波羅的戀愛經歷

- 水仙女俄庫耳羅厄（Ocyrrhoe），為了躲避他的求愛乘船逃跑，然後變成了一塊石頭……
- 水仙女布里昂（Boline），為了躲避他的求愛選擇跳崖自盡……
- 卡斯塔利亞（Castalia）的女子，為了躲避他的求愛投河自盡……
- 庫帕里索斯(Cyparissus)的少年，（女的不行，要不試試男的？）後者為了躲避他的求愛，變成了一棵柏樹……
- 雅辛托斯（Hyacinthus）的少年，兩個人終於快樂地在一起了，然而就在他們快樂地玩鐵餅的時候，雅辛托斯被鐵餅砸死了……變成了一株風信子……

《雅辛托斯之死》（*The Death of Hyacinthus*）
朱塞佩・馬里（Giuseppe Marri, 1788-1852）

類似的故事太多了，我實在寫不下去了……反正只要被阿波羅看上，

基本不是死就是死。

但其中有個叫西諾佩（Sinope）的少女還挺有創意的。

阿波羅看上她以後，對她說：「我爸是宙斯！只要你肯跟我，隨便提什麼要求我都能滿足你！」然後少女西諾佩對他說：**「我要永保處女之身！」**話都說出去了，怎麼辦呢？阿波羅實現了她的願望，擦了擦眼淚，默默地轉身離去。

這就是詩人意淫的力量！

這股詩人的**「怨念波」**不光影響阿波羅的**「愛情線」**，甚至還影響到了他的**傳宗接代**！阿波羅雖然有後代，但大多活得很悲催（雖然找不到終身伴侶，但一夜情還是有的）。最有名的是他的兒子費頓（Phaethon）的故事（早期的神話裡，費頓其實是先代太陽神赫利俄斯〔Helios〕的兒子，可是在後來的故事裡，他逐漸被寫成阿波羅的兒子了……不知道詩人是不是希望把他寫得更慘一點兒），這也是藝術家們很喜歡畫的一個題材。

阿波羅除了負責**裝逼**、負責**帥**，還有一項重要職責：**駕駛一輛馬車，從東方出發，花一天時間跑到西方**——就是一個從日出到日落的過程，至於那萬丈光芒，究竟是馬車發出來的，還是他自己腦門上發出來的，至今沒有定論。

但太陽神這個職稱畢竟不是白來的，如果哪天，你想在朋友面前裝個逼，就可以指著太陽喊：**「看！那個帥氣的老司機又來了！」**

阿波羅，怎麼看都是奧林帕斯山上最牛逼的男神！

然而，在一個成功的父親背後，往往會有

一個操蛋的兒子……

其實費頓不算太操蛋，只不過身世有點悲催，他在神話中的唯一「功能」就是扮演阿波羅的兒子，但人們居然對他這個頭銜還存有質疑。費頓當然不幹了！於是他跑到老爸那裡去告狀，表示想要證明自己！他提出的要求也很簡單：「讓我駕著你的名車（太陽馬車），在天上溜一圈。」阿波羅雖然心裡很不願意，但可憐天下父母心，阿波羅還是同意了兒子的請求。

大部分情況下，那些成功人士只希望自己的孩子安分守己、低調做人。可他們的孩子往往都想創匯營收，證明自己比老子強！而現實往往是殘酷的……

無證駕駛的費頓無法駕馭這輛超級名車，一會兒飛得太高，一會兒飛得太低。飛得過高時，導致大地結冰，天寒地凍……這還沒什麼，最多加幾件衣服，但飛得離大地太近時，正好經過非洲大陸。**非洲兄弟的皮膚就是這樣被烤黑的！**

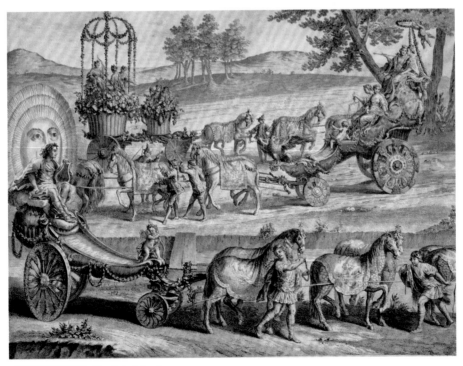

《阿波羅的戰車》 *Chariot of Apollo*
德福特（A.J. Defehrt, 約1723-1774）

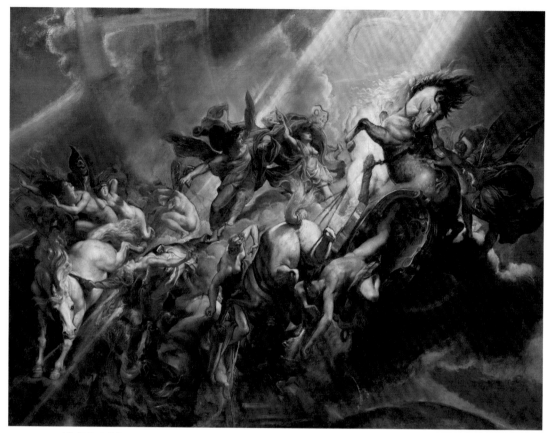

《費頓的墜落》 *The Fall of Phaeton*
彼得・保羅・魯本斯

於是弄到後面，連宙斯都看不下去了。他抄起手中的閃電，對著費頓大喊了一聲：**「去屎吧」！**

就這樣，費頓結束了他短暫的跑龍套生涯。

總結阿波羅的故事，就是一個大寫的「**慘**」字。可能你會問，這樣一個溫柔善良的美男子，怎麼就那麼「**背**」呢？我最後再重複一遍：

這就是詩人意淫的恐怖力量！

誰叫你長得帥？誰叫你長得比我帥？全世界的帥哥都該死！

《窮困潦倒的詩人》The Poor Poet
卡爾‧施皮茨韋格（Carl Spitzweg, 1808-1885）

　　阿波羅是一個找不到女朋友的**「高富帥」**，而他的姐姐，則是一個不肯結婚的**「男人婆」**……

　　她叫黛安娜（或者叫阿特蜜斯），是月光女神，這是她比較出名的一個職稱，但她另外兩個職稱就比較「奇葩」。她同時兼職「野生動物保護協會會長」（動物的守護神）和「打獵協會會長」（狩獵女神）。**這不就是監守自盜嗎？**是不是搞錯了？如果你看了之前的故事，會發現希臘神話本身就是個混亂的矛盾綜合體……所以，

這種小事就不必糾結了。

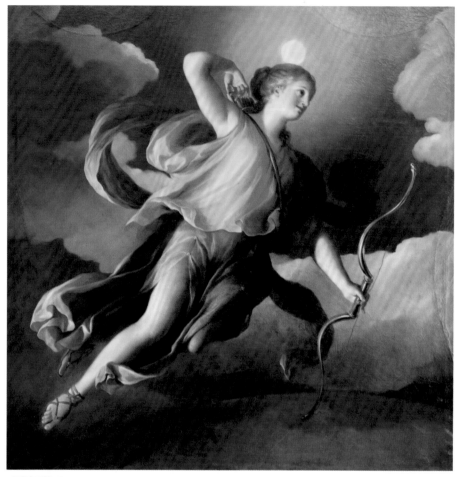

《黛安娜》*Diana as Personification of the Night*
安東‧拉斐爾‧門斯

　　黛安娜的知名度並沒有阿波羅那麼高，這可能是因為她**性格很差**，人品也不怎麼樣的關係。簡單地說，她的性格可以總結為以下幾點：

●惹我的人都該死！

●沒惹我，但讓我看不順眼的人也該死！

●全世界的「直男」都該死！

●就算不是「直男」，但只要看我一眼，也給老娘去死！

　　當然，這破性格也不全怪她，這和她的出生有很大關係（可見為孩子營造一個良好的成長環境是多麼重要）。

　　之前寫天后赫拉的故事時曾經提到過，赫拉在「小三上位」之後，就開始狠整黛安娜的母親麗朵，搞得她到了預產期卻找不到地方生……一般嬰兒出生的第一件事是吃屎或拉奶（對不起，說反了），吃奶或拉屎，而黛安娜一生出來就得為她老娘接生（因為弟弟阿波羅還在肚子裡）。想像一下這個場景：自己肚子上的臍帶還在滴血，就得沖著老娘大喊：**「用力！再用力！我看到腦袋了！」**

　　這一幕使黛安娜幼小的心靈受到了嚴重的創傷，她認為這一切都是老爸「搞小三」造成的！世界上的男人都不是好東西！**男人都該死！死！死！**所以，黛安娜在滿月酒時向奧林帕斯集團總裁，也就是她老爸宙斯要了一件禮物——我要永保貞潔！

　　我這還是第一次聽說，居然有人會主動申請把自己變成**「石女」**的。

嫁妝櫃中雕刻的黛安娜與阿克泰翁的故事
Cassone with scenes from the myth of Diana, Meleager and Actaeon
勞倫佐・尼可羅
（Lorenzo di Niccolò, 1392-1412）

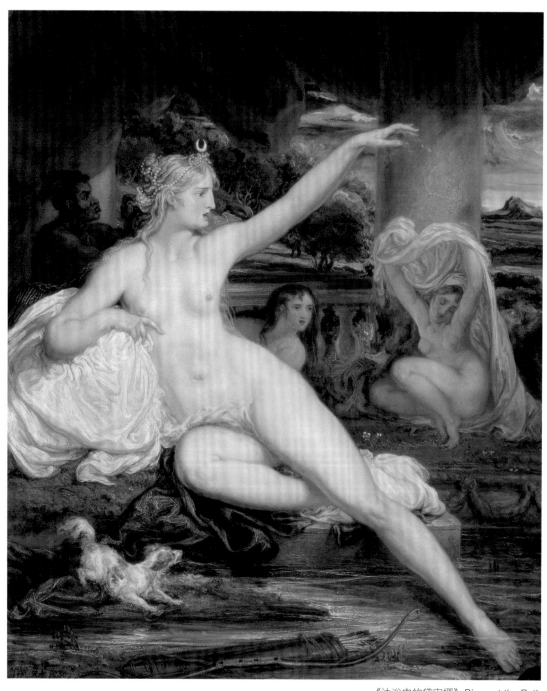

《沐浴中的黛安娜》 *Diana at the Bath*
詹姆斯・沃德（James Ward, 1769-1859）

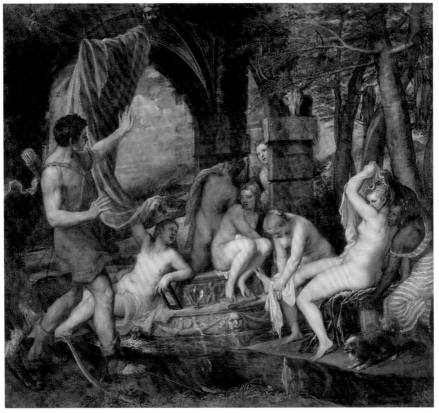

《阿克泰翁與黛安娜》 *Diana and Actaeon*
提香（Tiziano Vecellio, 約1489-1576）

　　如果你對希臘神話感興趣，會發現希臘眾神的千金們和中國
神話裡的仙女們都有講衛生的好習慣，沒事就喜歡到荒郊野外的
小河裡洗澡，而且只要

一洗澡，就絕對會出事！

　　凡是看到她們洗澡的人通常都會被她們變成瞎子，這招其實
很蠢，這就好像把拍豔照的攝影機砸了，但儲存影片的硬碟還留
著。黛安娜明顯意識到了這點，所以她會做得更絕——**把看到她
洗澡的人都幹掉！**

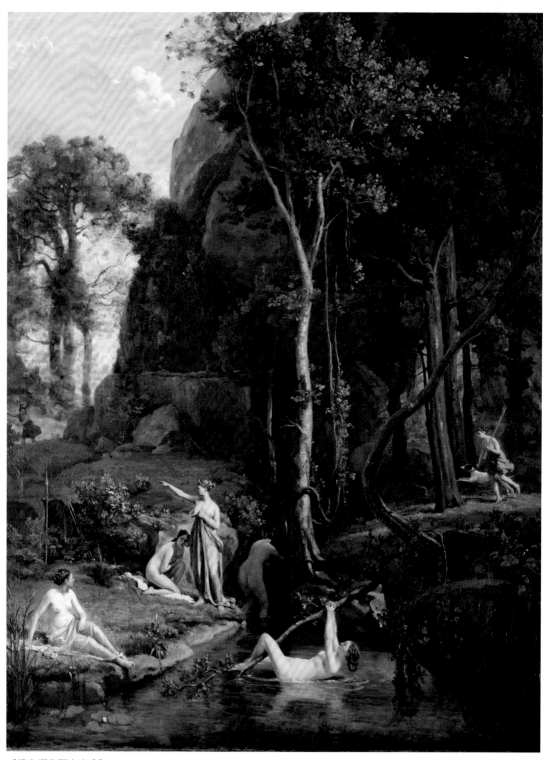

《黛安娜和阿克泰翁》 *Diana and Actaeon*
柯洛（Jean Baptiste Camille Corot, 1796-1875）

有一位名叫阿克泰翁（Actaeon）的王子撞見了她洗澡，被她變成了一頭鹿。看上去只不過是把他的「硬碟」格式化了，但這招其實很陰，因為阿克泰翁是帶著隨從來打獵的，他被變成一頭鹿後立刻就被隨從們射死了。

我實在不知道詩人寫這個故事的時候，是想給予後人**什麼樣的忠告**，告誡那些色坯不要偷看少女洗澡，還是告訴少女們遇到色狼千萬不要手下留情？即使這就是詩人的目的，但這樣的懲罰也有點太狠了吧？

想像一下，一個英俊瀟灑的少年不小心闖進了女浴室，在他還沒來得及道歉的時候就被變成了一頭鹿！出來後還被他的同伴宰了做成了**鹿肉火鍋**……本來可以是一部**青春偶像愛情片**的，卻硬生生變成了一部**變態驚悚片**！

有趣的是，黛安娜雖然性情剛猛殘忍，但是西方人卻經常喜歡用她的名字來給自己的女兒取名（Diana，戴安娜王妃就和她同名）。

這又是一種什麼心理？

相信沒有哪個父母會希望自己的女兒是個兇殘的「男人婆」吧？通常都會希望自己的女兒以後亭亭玉立、楚楚動人吧？但在西方社會幾乎沒人將愛與美的象徵——維納斯作為自己女兒的名字，這是為什麼？

很簡單，因為維納斯是個「狐狸精」……（後面會講到）

所以說，給自己選英文名字的時候最好知道它的來源，我就認識一個給自己取了名叫阿芙蘿黛蒂（維納斯的希臘名）的人，雖然這個人的名字聽起來好像很有氣勢，但這就相當於給自己取名叫潘金蓮一樣。

說回黛安娜……雖然她剛猛，但至少自我保護意識強！**雖然沒男朋友，但至少她純潔！**所以說，西方人在**「狐狸精」**和**「石女」**之間，毫不猶豫地選擇了後者。

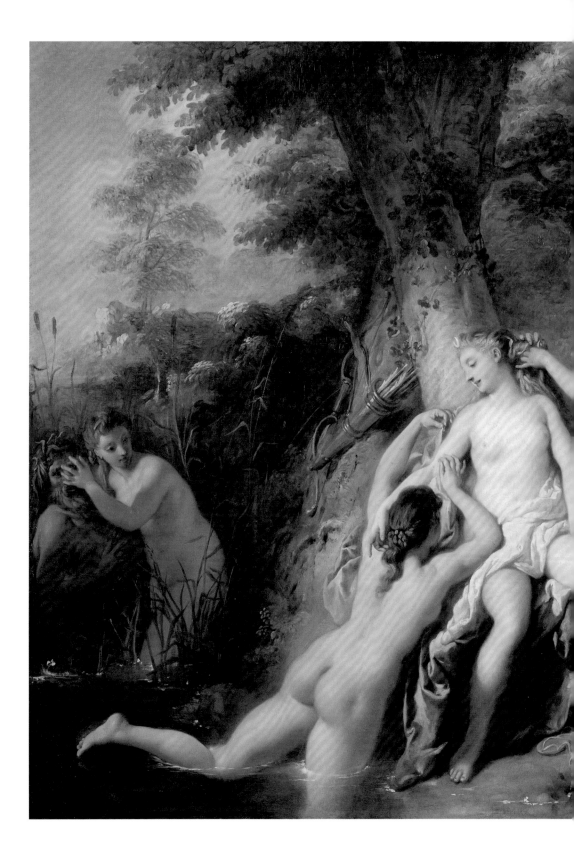

《沐浴中的黛安娜與寧芙》
Diana and Her Nymphs Bathing
讓・弗朗索瓦・德・特洛伊
（Jean-François de Troy, 1679-1752）

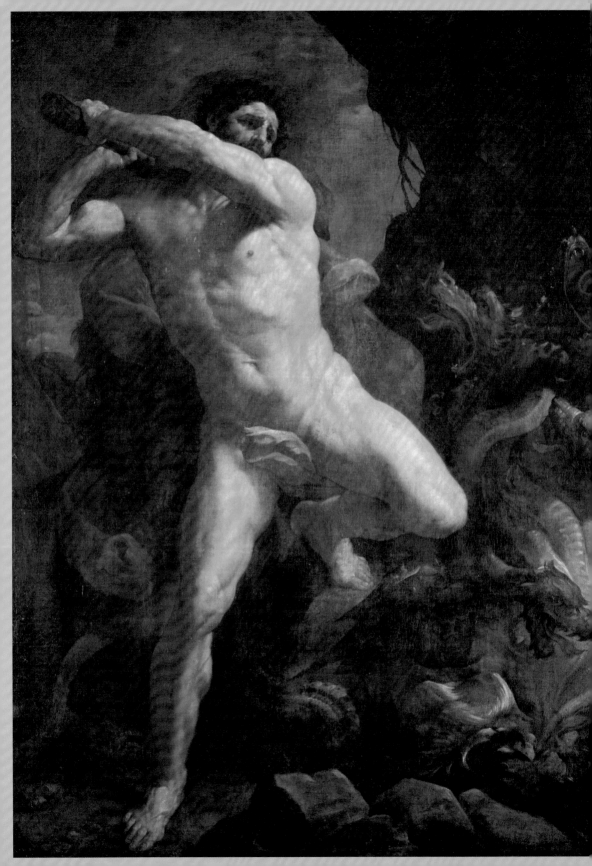

私生子的辛酸歷程

海格力士

HERCULES

Keyword

皮斗篷（小圍裙）、木棍

「宙夫人」赫拉為了改掉老公花心的毛病，費盡了心機。可以説是**人擋殺人，神擋殺神**，堅決貫徹和維護一夫一妻制的理念，毫不動搖。

　　宙斯也毫不動搖，堅持將**「包小三」**和**「生野種」**的偉大事業發展到家家戶戶。很快，又有一個妹子被他盯上了──**阿柯美娜**（Alcmena）。

　　阿柯美娜的美，在希臘羅馬神話的人類美女中排名第二！（其實沒什麼了不起的，因為除了第一名其他都是第二名……）順便提一句，No.1的名字叫海倫，在電影《特洛伊》裡出現過。關於這個「奇葩女」的故事，後面我會詳細介紹，這裡暫且略過……

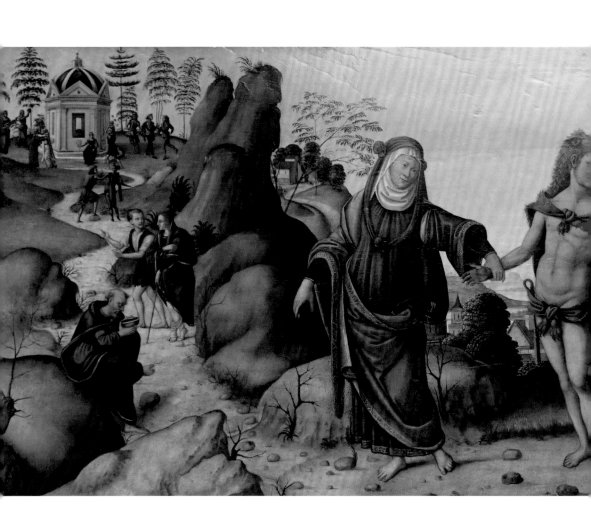

之前提到過，宙斯想搞人類妹子，就得變形⋯⋯然而這次他並沒有像之前那樣變成**生猛海鮮**，而是直接變成了阿柯美娜的丈夫，這大概就是誘姦有夫之婦最簡單有效的方法了。

說到阿柯美娜的丈夫，我覺得必須要介紹一下——因為他實在太悲催了。不光因為他腦袋上的那頂綠帽子，還有他悲催的一生⋯⋯這個悲催男名叫安菲崔翁（Amphitryon），他從小就和 No.2阿柯美娜有婚約。婚後，No.2要求悲催男滿足她的一個要求才能與她同床——**幹掉她的殺兄仇人！**

《十字路口的海格力士》 *Hercules at the Crossroads*
尼可洛・索基（ *Niccolò Soggi*, 1480-1552）

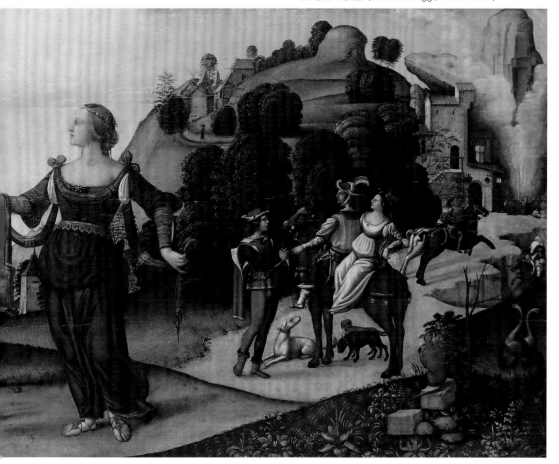

聽上去似乎合情合理，但他的悲催人生就此展開了……悲催男就這樣踏上了一條莫名其妙的復仇之路，説他「莫名奇妙」，是因為他非但沒把仇人幹掉，還好巧不巧地，把自己的岳父（No.2的爹）幹掉了……

接著這對悲催夫妻就被家族趕出所在城邦，但No.2還不甘心，還要她的悲催老公為她報殺兄之仇（她似乎還沒有意識到殺父仇人其實就站在她面前）。於是「殺父仇人」再次踏上了「為兄報仇」的旅程……恰恰就在這次旅程期間……他的妻子被宙斯「乘虛而入」了。

這個悲催男的故事其實和本文沒太大關係，提他只是因為覺得有意思，而且也沒什麼人把他當回事……這次的主角是他兒子或者説是養子（種是宙斯的）：**大力士海格力士**。也可以翻譯成赫拉克勒斯或海克力斯，但我個人比較喜歡海格力士這個翻譯，感覺很強壯。

藝術作品中的海格力士很好認，**一件獅子皮斗篷（或小圍裙……）加一根木棍就是他的全套裝備**……

從裝備上看，就知道他有多強悍了。就像金庸筆下的絕頂高手獨孤求敗，就是「不滯於物，草木竹石均可為劍」。

真正的高手是不需要什麼金盔鐵甲或青龍偃月刀的，隨便找根木棍就能把你幹掉。事實上，海格力士也是整個希臘羅馬神話中最強悍的猛男，差不多就是一個人可以幹掉一個國家的那種狠角色。

他在老外心目中的地位，就有點像中國的孫悟空……不同的是他好像沒什麼腦子，遇到任何事情，唯一的解決方法就是**用棍子一頓暴捶，屬於四肢發達、頭腦簡單型**。如果把他放到網路遊戲裡，一定就是那種被設定好衝在最前面做肉盾的野蠻人（正好和他的扮相也很配）。

《幼年時的海格力士》*Scene from childhood of Hercules*
貝爾納迪諾·梅伊（Bernardino Mei, 約1612-1676）

那麼，海格力士為何如此強悍？

我們從頭說起……

宙斯對於阿柯美娜，再次延續了他「神槍手」的優良傳統，使阿柯美娜懷上了海格力士……其實海格力士還有一個雙胞胎兄弟，但他卻不是宙斯的種，而是之前那個「悲催男」的。可能你會覺得納悶，「一胎多種」這種事情似乎無法從醫學的角度來解釋……但如果你看過前文，就會覺得這在他們那根本就不叫事！

不久之後，「反小三協會會長」赫拉在得知這個消息後勃然大怒，試圖阻止海格力士的誕生，但是失敗了……一個天生神力的嬰兒就此誕生。然後赫拉又在海格力士的搖籃裡塞了兩條毒蛇，但沒想到被這怪力嬰兒一手一條直接捏死了。

惱羞成怒的赫拉接著又想出一個點子──恐嚇阿柯美娜，使她在緊張的狀態下無法分泌乳汁……終於，奶爸宙斯看不下去了，他直接把海格力士塞到赫拉懷裡……

正宮娘娘瞬間淪為私生子的奶媽。

看過前文的朋友可能還記得，赫拉的乳汁具有**「唐僧肉」**的功效，喝了赫拉乳汁的海格力士就像

吞了仙丹的孫悟空，

從此變成了不朽之身。這裡還有個典故，說是因為海格力士的力氣實在太大，咬痛了赫拉，赫拉下意識地將其推開，導致乳汁亂噴，噴到天上的乳汁，形成了「銀河」……正因為這個典故，銀河在英文裡有兩個叫法，一個是Milky Way（牛奶路），還有一個叫Galaxy（Gala在希臘語中是「哺乳」的意思）。

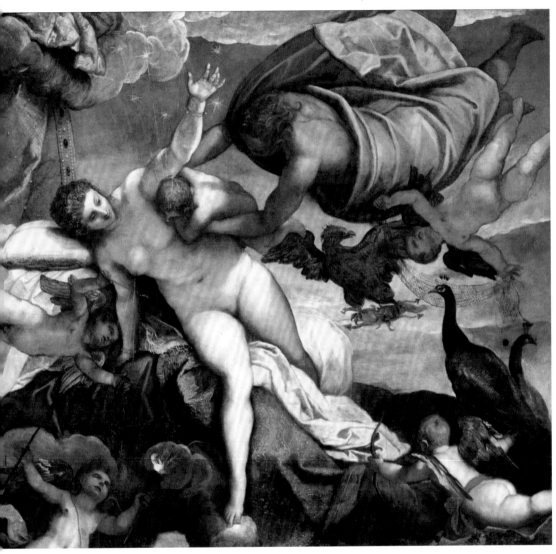

《銀河起源》 *The Origin of the Milky Way*
丁托列多（Tintoretto, 1518-1594）

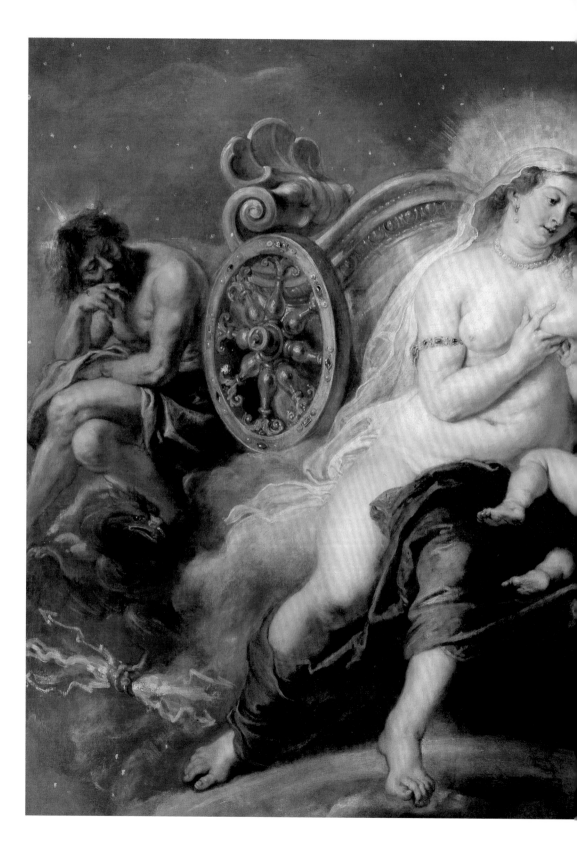

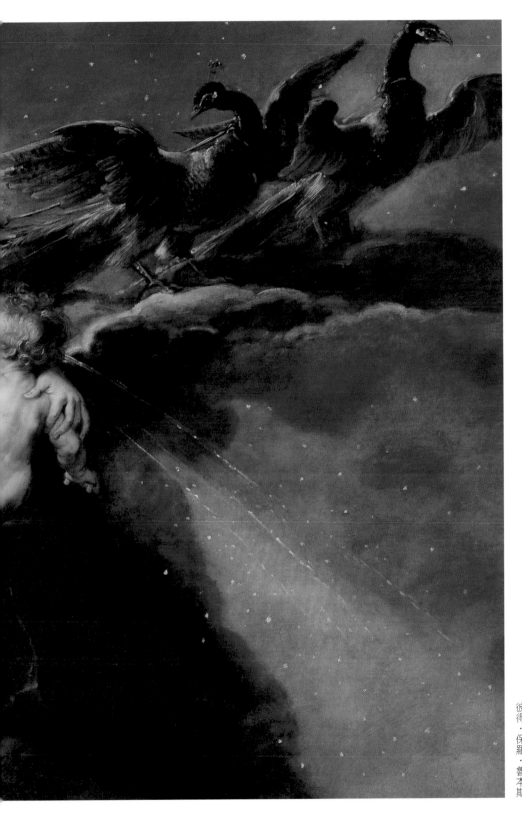

私生子的辛酸歷程——海格力士

《銀河的誕生》 *The Birth of the Milky Way*
彼得・保羅・魯本斯

言歸正傳……

赫拉並不只會噴奶這一項絕技，她還能把人逼瘋。當然許多女人都有這項技能，但通常只會對她們自己的老公使用，而赫拉則能

讓任何人變成神經病。

長大成人後的海格力士結婚生子，過著幸福美滿的生活（他的第一任妻子就是迪士尼動畫片中的那個梅格樂〔Megara〕，也叫黛安妮拉〔Deianira〕）。這讓赫拉很不爽，她決定讓海格力士發瘋。於是，海格力士在瘋狂的狀態下，把自己的老婆、孩子給宰了（這段內容在動畫裡就沒有了）。

仔細想想，赫拉的這項技能其實非常恐怖。雖然她不能讓人永遠瘋下去，但當被害人清醒過來以後，會以為是自己人格分裂，根本想不到是赫拉搞的鬼，可以說是一項不留絲毫痕跡的犯罪技能。如果當年的白骨精也會這種技能，唐僧早就被孫悟空捶死了，《西遊記》也早就大結局了，暑假就只能看《白蛇傳》了……

為了贖罪，海格力士必須完成國王給他的十項任務（後來增加到十二項），這也成為了他一生中最著名的傳奇——十二偉業。

這又讓我想到了悟空。海格力士和這隻猴子有太多相似之處，都是身披獸皮，手拿棍子，**連人（猴）生軌跡都很相似**，只不過悟空更加勤奮些，比海格力士多完成了六十九項任務，最後級別也練得比較高。

關於海格力士的十二偉業，在這裡不會一一介紹。主要是因為都大同小異，其中有好幾項，明顯是拿來湊數的（如打掃牛棚什麼的……），這也是為什麼國王會不買帳，完成十項後又加了兩項……在這裡，我想挑幾項比較有意思的簡單聊一下……

《海格力士與黛安妮拉》*Hercules and Deianira*
哥薩（Jan Gossaert, 1478-1532）

《偉大的海格力士》The Great Hercules
亨德里克‧霍爾奇尼斯

十二偉業之殺死聶梅阿（Nemea）獅子。

　　我先介紹一下這頭獅子……它看似是頭普通的獅子，但擁有世界上最鋒利的爪子和刀槍不入的皮毛。面對如此恐怖的猛獸，我們的大力士要如何應對呢？！

……一棍子放倒。

　　海格力士的作戰方針基本就是「廢話不多，上來先吃我一棍！」倒楣的獅子還沒搞清狀況，就被海格力士捶得眼冒金星，還沒等它回過神來，皮就被海格力士給扒了。等等，不是說它的皮毛刀槍不入嗎？確實是刀槍不入，但這不還有世界上最鋒利的爪子嗎？沒錯，海格力士就用它自己的爪子把它自己的皮給扒了（神話嘛，就是怎麼扯淡怎麼來）。後來海格力士把扒下來的獅子皮披在身上作為盔甲，看上去確實有點簡陋，但和那些金盔鐵甲比起來，這才是真正的防彈衣。

十二偉業之殺死九頭蛇海德拉。

　　九頭蛇這種生物在東西方神話中都出現過。它基本上就是下圖那樣的一個東西。這蛇有個技能：**腦袋砍了會馬上長出來**。海格力士雖然力氣大，但遇到這種情況也挺頭疼的。蛇腦袋砍來砍去砍不完……最後不得不請他的小夥伴來幫忙……我砍一個你燒一個，砍最後那顆腦袋時，又故技重演，一棍子放倒，就這樣，九頭蛇被幹掉了。

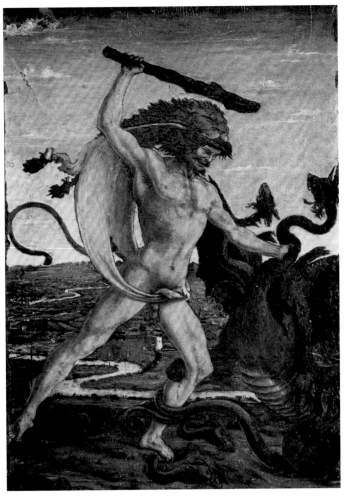

《海格力士和九頭蛇》
Hercules and the Hydra
波雷奧洛
（Antonio del Pollaiolo, 1431-1498）

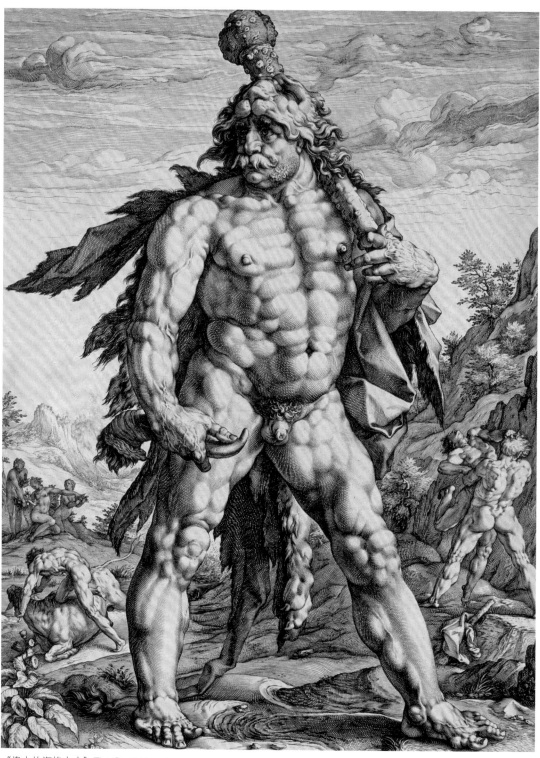

《偉大的海格力士》 *The Great Hercules*
亨德里克・霍爾奇尼斯

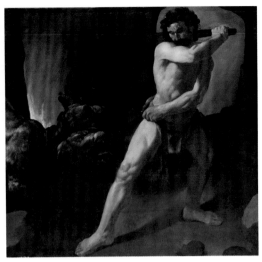

《海格力士更改河道清掃牛棚》
Hércules desvía el curso del río Alfeo
法蘭西斯科・德・祖巴蘭
（Francisco de Zurbarán，1598-1664年）

《海格力士制服地獄看門犬》
Hércules y el Cancerbero
法蘭西斯科・德・祖巴蘭

　　但接下來他還幹掉或活捉了各種妖怪，比如斯廷法洛斯湖（Stymphalus）怪鳥、克里特（Crete）公牛和一匹會噴火的馬；活捉了月亮女神的鹿、地獄三頭犬和一頭到處亂撞的野豬。這些我就不一一介紹了，因為過程基本差不多。

　　不是靠蠻力一棍打死，就是靠耐力追到你累死……沒什麼技術含量，除了下面這個，多少還有些故事性。

十二偉業之摘取赫斯佩里斯（Hesperides）花園中的金蘋果。

　　海格力士這一次的任務，是摘取赫斯佩里斯花園中的金蘋果，而花園是由三位仙女看守的……這個情節又似曾相識（守桃園的猴子）……只不過看果子和摘果子的角色對換了。

　　在摘果子的路上，大力士遇到了正在被老鷹啄食的普羅米修斯（如果不知道他是誰的話，請重新翻閱第一章），大力士順手就把那隻鳥解決了，並放開了普羅米修斯……

作為答謝，普羅米修斯告訴大力士一條**「通關秘訣」**——想要摘到那個金蘋果，你需要一個人的幫助，這個人的名字叫**阿特拉斯**（Atlas）。阿特拉斯就是希臘神話裡的擎天柱，他不會動不動就變成貨櫃卡車，因為他的主要工作是扛著天——所謂「天塌下來有個子高的人頂著」，這句話中「個子高的人」說的就是他。

大力士找到阿特拉斯後，對他說：「老兄，我來幫你扛一會兒，你去幫我摘個蘋果唄？」

從阿特拉斯做的這份職業來看，他明顯就是個老實人。於是他一口答應了大力士的請求，去摘金蘋果。然而，老實人也有使壞的時候，拿著金蘋果回來後，阿特拉斯對大力士說：「兄弟，我不想再扛那顆球了，要不你幫我扛著吧！」大力士居然爽快地答應了——No Problem！但是我現在肩膀好痛，你先幫我扛一下，我去找個東西墊一下肩膀。

好吧！

老實人終究還是老實人，就這樣，海格力士拿著金蘋果歡樂地走了⋯⋯

這就是海格力士的十二偉業。

More about

海格力士的十二偉業

1. 扼死聶梅阿的獅子。
2. 消滅九頭蛇海濁（Hydra）。
3. 活捉柯瑞尼提亞山（Cerynitia）的赤牝鹿
4. 生擒埃瑞曼圖斯山（Mount Erymanthus）的野豬。
5. 清理歐葛阿斯（Augeas）的牛圈
6. 驅逐斯廷法洛斯湖的食人鳥
7. 捕捉克里特瘋牛。
8. 制服狄奧梅德斯的烈馬。
9. 獲得希波麗塔（Hippolyta）的金腰帶。
10. 奪取格瑞昂（Geryon）的牛群。
11. 盜奪赫斯佩里斯（Hesperides）的金蘋果
12. 擒拿地獄惡犬賽柏洛斯。

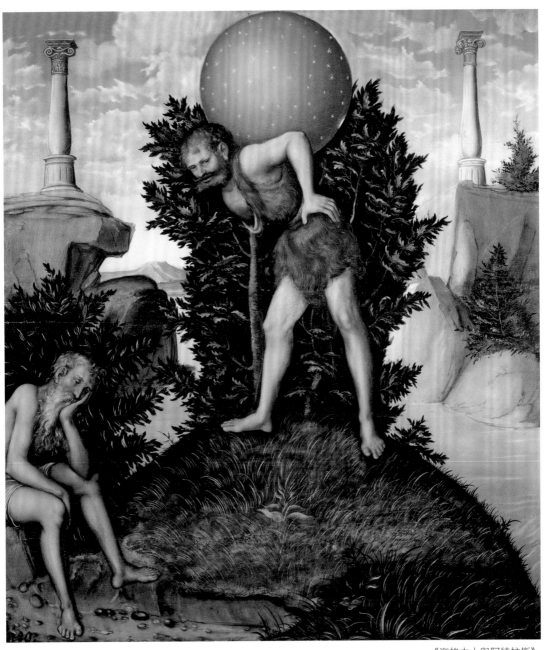

《海格力士與阿特拉斯》
Hercules holding up the heavens, in place of Atlas
作者不詳

騙你的，我還沒有講完！

因為除了十二偉業之外，海格力士還有許多「奇葩」故事，有些甚至比那十二件事更有意思⋯⋯比如神話中說，海格力士的性格裡同時具備了男性和女性的特徵⋯⋯用現在的話說就是**雙性戀**。

有一次，海格力士在野外散步，忽然被德律俄珀斯（Dryops）的大軍包圍，然後海格力士拔出他的木棍，把整支軍隊包括他們的國王一口氣都幹掉了⋯⋯為了活命，德律俄珀斯人獻出了他們的王子——許拉斯（Hylas）。許拉斯恐怕是海格力士最愛的也是最帥的一個「男模」了。他的美貌甚至迷倒了森林中的水仙女，以至於被水仙女們直接擄走⋯⋯

後來大力士還找了好幾個**「好朋友」**，比如有一個叫伊菲托斯（Ipnitus）的⋯⋯他們的關係比較糾結⋯⋯海格力士本來是想通過「比武招親」的方式和伊菲托斯的妹妹結婚的⋯⋯但是在贏得比賽後，主辦方（娘家人）卻反悔了，大力士一怒之下就把他全家都殺了（除了伊菲托斯和他的妹妹）⋯⋯後來伊菲托斯就和海格力士成為了「好朋友」（也不知道這算是什麼邏輯）。

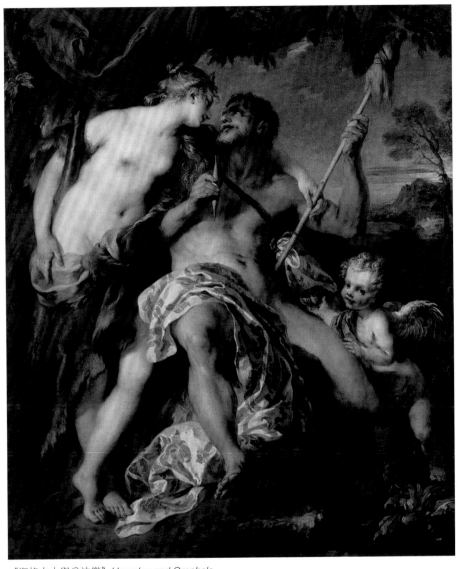

《海格力士與翁法樂》 *Hercules and Omphale*
弗朗索瓦·勒莫安(François Lemoyne, 1688-1737）

《許拉斯與寧芙》
巴特爾·托瓦爾森博物館藏
浮雕：巴特爾·托瓦爾森（Bertel Thorvaldsen, 1770-1844）

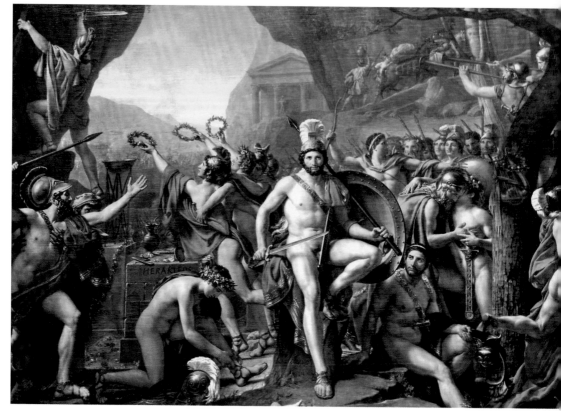

《溫泉關之戰》（斯巴達300勇士）*Léonidas aux Thermopyles*
賈克—路易·大衛（Jacques-Louis David, 1748-1825）

可惜好景不長……久未露面的赫拉看到海格力士找到真愛又不爽了！她再次施展發瘋魔法，大力士再次中招，「好朋友」伊菲托斯就這樣被宰了……

更有意思的是後面的故事……

就和完成十二偉業的動機一樣，海格力士每次發瘋殺人都得找個國王贖罪。這次他找的是女王——翁法樂（Omphale）。這個女人不是一般的「**奇葩**」，看她讓海格力士贖罪的項目就知道了。首先她自己先穿上了海格力士的獸皮，拿起了他的木棍……然後**命海格力士穿上女人的衣服，任由她擺佈**……

沒過多久，他倆居然結婚了。

這女人絕對稱得上是**「希臘版」野蠻女友**。

海格力士一生幹過的牛事實在太多了，要全部講完的話可以出一本《小顧聊大力士》了。但是最後，我還想聊一件我認為最牛的事⋯⋯

海格力士接到一個新項目——幫助某個國王除掉一頭兇惡的獅子。這種事對海格力士來說根本就是小菜一碟，不值一提，牛的是辦成這件事所獲得的報酬——**和國王的五十個女兒發生關係**⋯⋯

這還不是重點！重點是在

一個晚上之內！

海格力士做到了！並且，他讓這五十個女人生下了五十個兒子（這一點絕對繼承了他老爸宙斯的基因）！

而這五十個兒子後來建立了一個**很能打的國家**——**斯巴達**。所以那部好萊塢電影其實也可以叫作《海格力士的三百個孫子》。

這就是「外國孫悟空」——海格力士的故事。

海格力士和孫悟空最大的不同之處，就是他沒有唐僧罩著。也就是說，一個沒有上級領導的人，可能也會混得不錯，甚至可能更好。但人的追求不同，海格力士最後還是上了天庭，成為了一名搬運工（他除了力氣大之外，其實也沒有什麼擅長的）。

無論你在外面多牛⋯⋯只要進了組織，就得從零做起⋯⋯

神二代除外。

這次真的結束了。

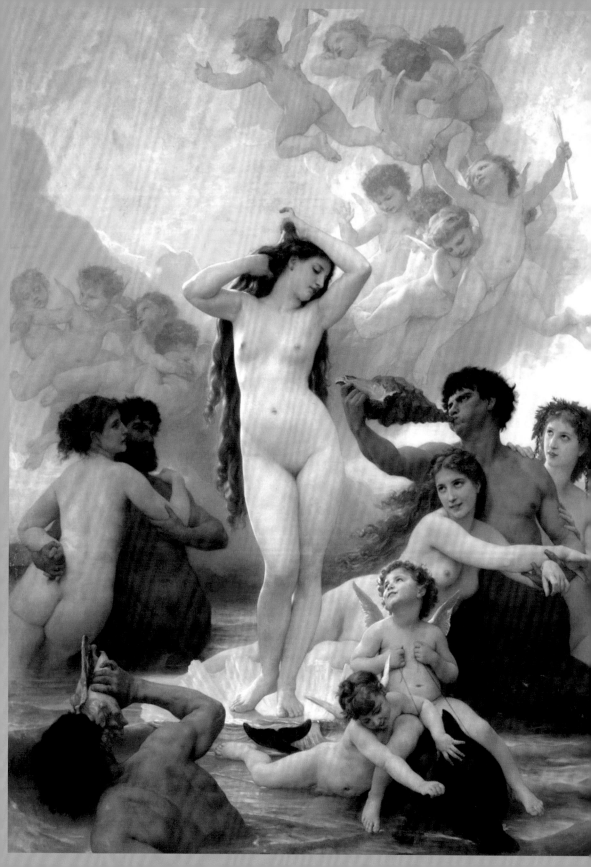

美與愛欲的女神

維納斯

VENUS

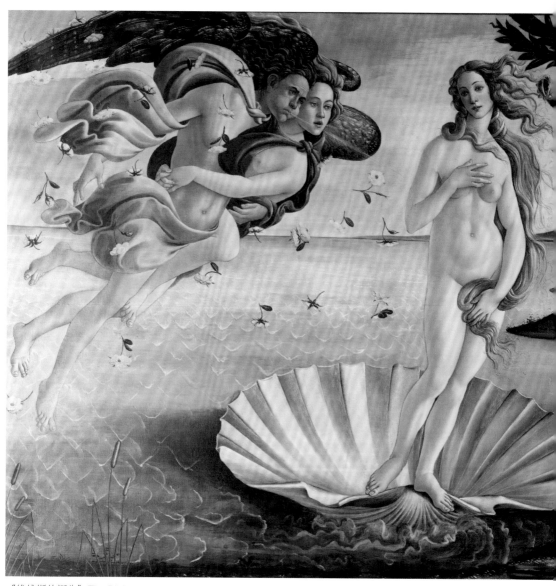

《維納斯的誕生》 *The Birth of Venus*
波提切利（Sandro Botticelli, 1445-1510）

　　羞澀的眼神……飄逸的長髮……扭扭捏捏的 Pose……

　　第一次見到這幅畫時，我還以為畫的是**東海龍宮的貝殼精或是海螺姑娘的西方版**。後來才知道，原來她就是愛情與性欲的化身，美麗與無瑕的象徵，鼎鼎大名的維納斯，也叫阿芙蘿黛蒂。但維納斯

為什麼要站在貝殼上？

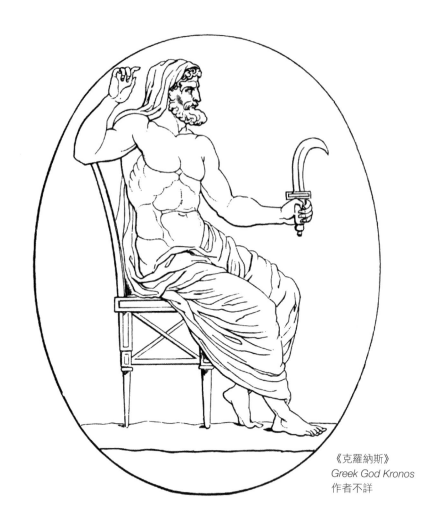

《克羅納斯》
Greek God Kronos
作者不詳

　　我在開頭中提過一個角色——克羅納斯。

　　沒錯，就是那個把自己孩子都吞了又吐出來的貨，也就是宙斯的老爸。（請注意這幅畫中他拿著的那把「奇怪的刀」，接下來馬上就會用到）

　　克羅納斯的父母分別是烏拉諾斯和蓋亞。他倆的夫妻關係不太好，蓋亞對自己的老公烏拉諾斯很不滿意（具體是什麼原因這裡就不多說了，那不是重點）。要知道，神與神之間是沒有離婚一說的，然而作為大地之母，蓋亞也不甘於「從一而終」。於是她將上面那把奇怪的刀交給了自己的兒子——克羅納斯，並吩咐克羅納斯趁她和他老爸OOXX的時候，進來「**觀摩**」，伺機把他給「**哧嚓**」了。現在你知道為什麼那把刀長這個樣子了吧。

接下來就是重點了……

克羅納斯手裡握著他老爸的「老二」……**（雖然希臘羅馬神話中有太多讓人不忍直視的橋段，但這個場景……我不得不說，也太污穢了！）**

克羅納斯可能也意識到了，一直握著這個東西也有些不太協調，便將它拋入了大海。我不清楚烏拉諾斯的雞巴是什麼材質做的，因為當海水遇到雞巴時，便產生了化學反應：出現了許多珍珠般的泡泡**（注意是「珍珠般的」）**。

這讓我想起小時候在鼻涕蟲身上撒鹽，大概就是這麼個效果……

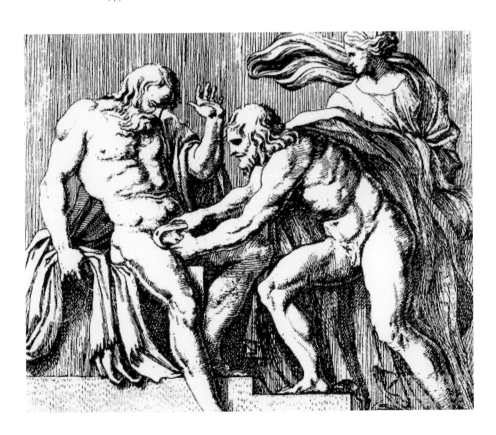

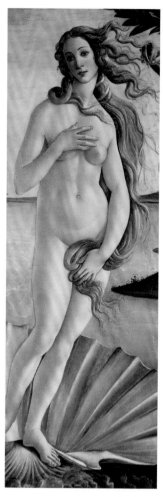

就這樣，號稱「最美女神」的維納斯就在這些泡泡中誕生了！畫家之所以讓她站在貝殼裡，邏輯上應該是從**泡泡—珍珠—貝殼**這樣聯想的吧……真是神邏輯！然而，我卻找到了**這個邏輯上的一個破綻**！

這個破綻簡單說是這樣的：我們知道，「肚臍眼」是連接胎兒和胎盤的臍帶造成的一個「沒有用」的身體特徵。但維納斯直接省略了這個環節，是泡泡變出來的……

可既然維納斯不是從娘胎裡出來的，那麼，

她的肚臍眼
是哪來的？

請先不要嘲笑我的觀點，古往今來無數大師級的藝術家，創作過無數經典的維納斯形象，但**卻沒有一個人意識到這一點**……

好吧，言歸正傳，說回今天的主角——維納斯。

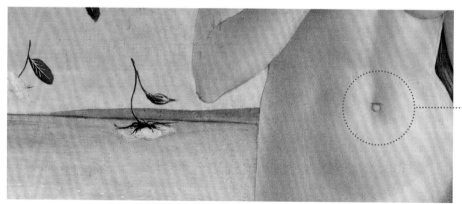

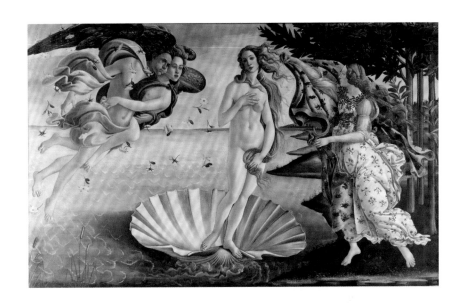

先簡單介紹一下這幅畫——

《維納斯的誕生》。

這幅畫現在絕對是義大利的國寶，也是文藝復興時期最具代表性的幾幅作品之一，它的作者名叫波提切利（也叫「小桶」）。可能你對這個名字不太熟悉，但不誇張地說，在文藝復興時期的畫家裡，除了達文西（Leonardo da Vinci）、拉斐爾、米開朗基羅這三隻「忍者龜」外，就數他最牛了！

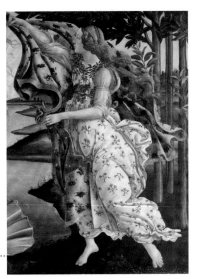

畫面右側的，是象徵春天的**時序女神**，她在此等候多時，正準備為維納斯披上華麗的衣服……

左側的這個「**人肉吹風機**」是西風之神澤費魯斯（Zephyrus）。他在整個神話故事中戲份不多，基本屬於跑龍套的角色。但是每當他出現在藝術作品中時，懷裡總會抱著個女人，因為**誘拐妹子**是他的最大愛好……他還有個好兄弟北風之神，和他扮演著差不多的角色。如果再能把諸葛亮找來，借個「東南風」，就差不多能湊個全風向了……

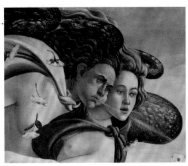

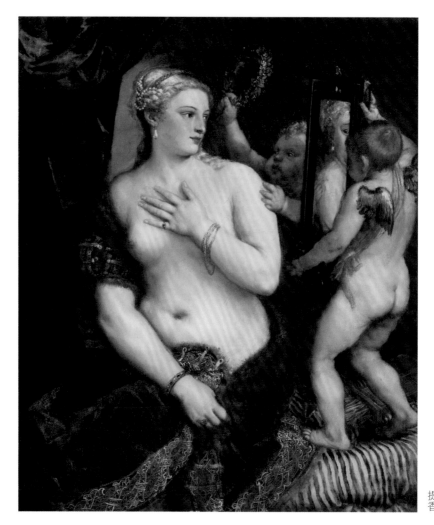

關於維納斯的美，神話裡是這樣描述的：

剛出生的維納斯從海中升起的巨大貝殼中走了出來，像曙光一樣潔白無瑕，她赤腳從海灘上走去，走過的地方都盛開了一朵朵美麗的鮮花。

如此動人的女子，怎麼可能逃過我們的老朋友——老色狼宙斯的「搜尋引擎」呢？但如果要論輩分的話，宙斯至少得稱呼維納斯為姑媽，甚至姑奶奶。具體怎麼稱呼，還得看烏拉諾斯的**陽具究竟算是他的「兄弟」還是他的「晚輩」**……

　　當然了，看了前文，大家應該也知道「輩分」、「近親」之類的倫理關係對他們這些神來說根本就不算個事兒，別說姑媽了，宙斯就連自己的奶奶蓋亞都睡過，**還有什麼放不開的。**

　　之前提到過。每當宙斯看中一個妹子，都會不惜用「七十二變」來達到目的。但那只是針對人類妹子，碰上女神，他還是相對比較收斂的。所謂「收斂」，就是不會上來就直接強姦，通常會先徵求一下女方的意見。

　　通常那些女神們都會回答：「大王，這是我的榮幸。」然而這一次，宙斯卻在維納斯面前碰了一鼻子灰……要知道，希臘神話中的那些個神仙，可以說各個都是小心眼。而且**官做得越大，心眼越小**！「你不讓我爽，我也不讓你好過！」

《維納斯和阿多尼斯》 *Venus and Adonis*
提香

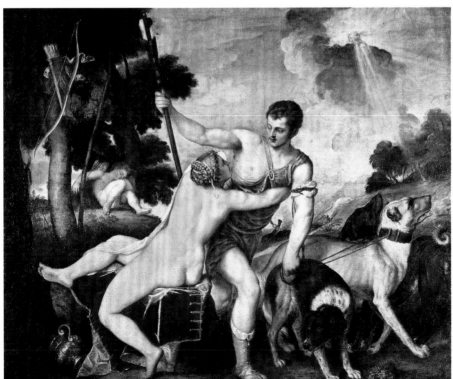

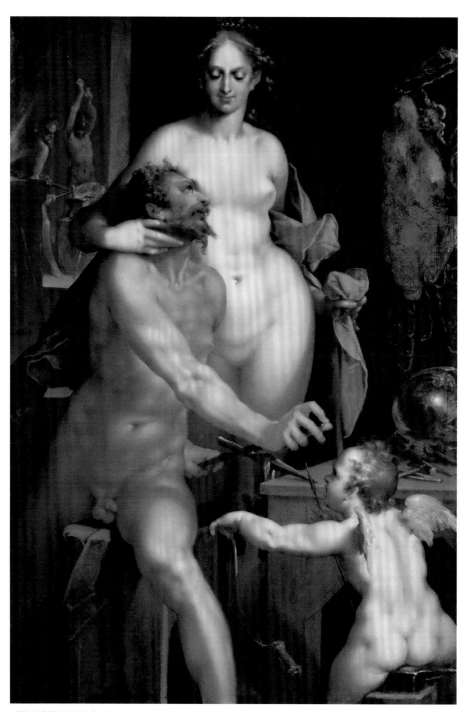

《維納斯與霍爾坎》 *Venus and Vulcan*
史普蘭格（Bartholomeus Spranger, 1546-1611）

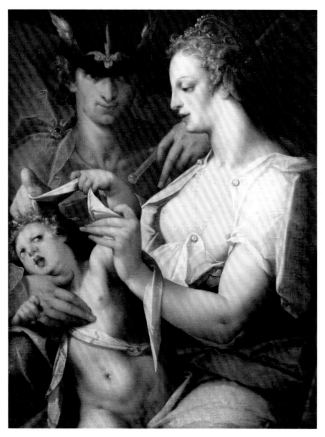

《維納斯和墨丘利蒙上丘比特的眼睛》
Venus and Mercury Blindfold Cupid
史普蘭格

也許是為了噁心維納斯，宙斯將維納斯許配給自己矮矬醜的兒子——火神霍爾坎（Vulcanus，英文中的「火山」——Volcano 就是由他的名字演變而來的）。

火神長得實在不怎麼樣，不光又矮又醜，還是個瘸子。讓他和No.1美女成親。確實有點不太速配。然而，看似冰清玉潔的維納斯，其實也不是什麼「好鳥」。不誇張地説，就是個

外國潘金蓮！

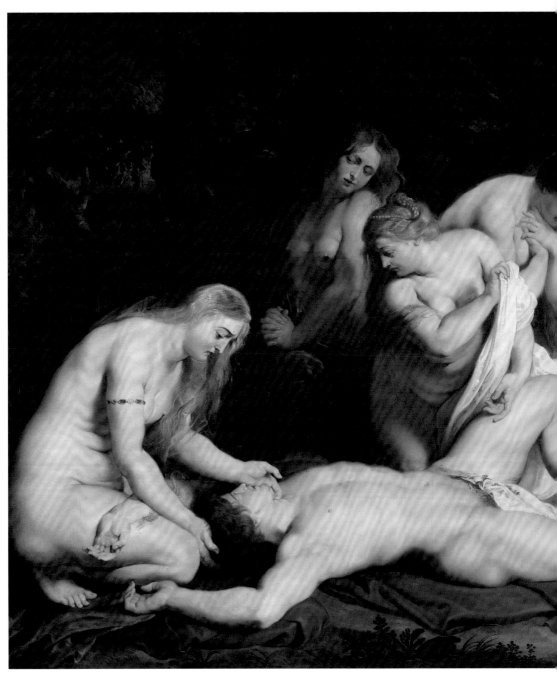

《阿多尼斯的死亡（維納斯、丘比特、美惠三女神）》
The Death of Adonis（with Venus, Cupid, and the Three Graces）
彼得‧保羅‧魯本斯

她先是和荷米斯有一腿，後來又看上了美少年阿多尼斯。

可惜自古紅顏多薄命，「花美男」也不例外⋯⋯這段戀情才開始沒多久，阿多尼斯就被一頭野豬給頂死了。所謂**「好白菜都被豬拱了」**這句話，大概就是出自這個典故吧。

順便介紹一下這幅畫，它的作者是**「大屁股控」魯本斯。**首先野豬頂的位置也真是「準」。要不是標題上提到阿多尼斯，我可能會誤以為這是「烏拉諾斯被閹割的現場」（你是不是已經忘記誰是烏拉諾斯了？⋯⋯當心我罰你去走廊面壁）。再看維納斯這壯碩魁梧的身軀⋯⋯

一般來說，畫家在畫維納斯時，都會用自己認為最美麗的模特兒，有時候甚至會直接畫想像中的美女。因為維納斯畢竟就是美麗的象徵嘛。

由此可見魯本斯的口味，

不是一點點的
「油膩」。

圍繞維納斯的故事

丘比特＆賽姬

CUPID & PSYCHE

接著聊「**外國潘金蓮**」維納斯的故事……

其實，神的生活並沒有想像中的那麼無憂無慮，對於奧林帕斯山小姐——維納斯來說更是如此。

本宮如此美貌，居然嫁給了一個髒兮兮的瘸子——「武大郎」（火神赫費斯托斯，也叫霍爾坎）。

《雅典人發現埃里克托尼奧斯》*Erichthonius discovered by the daughters of Cecrops*
彼得・保羅・魯本斯

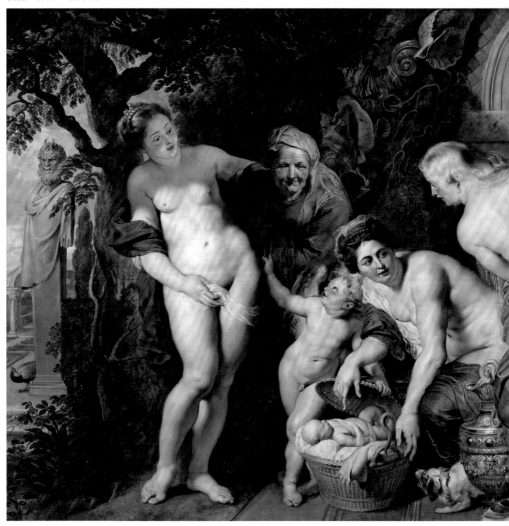

別看火神長得差……人品倒還過得去。

在整個奧林帕斯山淫亂的大環境下，火神算是極少數「出淤泥而不染」的了。可惜遇到了一個風騷的妻子……火神很受傷……在一次親眼目睹妻子的姦情並捉姦在床之後，火神幼小的心靈遭受了嚴重的打擊。就此他決定：

我要變壞！

他鎖定的目標，是自己的妹妹——雅典娜，羅馬名字叫米娜娃。

但火神是個「老實人」，他可能從來沒有追求過女人，因為他真的就脫光衣服追……一邊追，一邊向雅典娜喊著他的訴求：「我要強姦你！」

可雅典娜是一個終身不婚的處女神……

接下來的一幕，就讓人匪夷所思了……火神將他的「小蝌蚪」成功射到了雅典娜的大腿上……讓我想不通的是，火神究竟有沒有辦成事？

反正不管有沒有「成功」吧，神話故事裡後來是這樣說的：雅典娜用羊毛皮擦去「小蝌蚪」，把它丟到地上（注意「地上」這兩個字）。接著更讓人意想不到的事情發生了——大地之母蓋亞懷孕了！從此，蓋亞便背上了和曾孫亂倫的「美名」，她真算得上是**「躺槍」界的鼻祖了！**

在此提醒所有宅男朋友：

用完的紙巾千萬別亂丟啊！

《馬爾斯與維納斯》 *Mars and Venus*
路易斯—尚—法蘭西斯・拉格瑞內（Louis-Jean-François Lagrenée, 1724-1805）

其實造成這亂七八糟的裙帶關係的，還真不是別人，就是蓋亞自己！如果當初她沒有慫恿自己的兒子把老公的雞巴割了，也不會有維納斯（阿芙蘿黛蒂）……如果沒有維納斯，也不會有後來的捉姦在床事件……那麼火神也就不會變壞……所以到頭來還是那句話：**出來混，遲早要還的……**

那麼，維納斯究竟是和誰搞在了一起？

「戰神」馬爾斯，也叫阿瑞斯。

馬爾斯在整個神話故事中扮演著一個非常「搞笑」的角色。他雖被稱為「戰神」，但其實沒打過多少勝仗，和之前聊過的海格力士根本不是一個級別的。只不過他肝火比較旺，沒事就喜歡打打殺殺的。雖然打的仗很多，但大多以失敗告終，而且經常被對手打得丟盔棄甲，只能**算是一個百戰不厭的神**。

但話又說回來，能夠做到那麼**「不要臉」**，也實在算是一門功夫啊！雖然他不怎麼會打仗，但卻很會「造人」。在和維納斯私通之後，生下整個神話故事中最有名的兒童——丘比特（也叫艾若斯）。

丘比特可以說是最好認的角色了——如果你在一件藝術作品中看到一個長著翅膀的未成年裸男，幾乎就可以斷定那是丘比特。

他沒事就會拿著一把弓箭**到處亂射**。「中箭」的人就會墜入愛河……這項「技能」相信是眾人皆知的，但可能你不知道，丘比特自己也經歷過一場轟轟烈烈的愛情。

在講這段愛情之前，我想再回答一個讀者的問題——

你之前說引起特洛伊之戰的**海倫是No.1美女**，現在又說**維納斯是No.1**，到底誰才是第一名啊？

好吧，是這樣的，這倆都是第一名，只不過她們的**物種不同**，海倫是人，維納斯是神。因此雖說都是 No.1，但她倆參加的「**選秀節目**」不一樣，所以說她們不是一個頻道的……

那麼，如果硬要她倆 PK，誰會贏呢？

經過我的推斷，非常高興地告訴大家，我認為，勝者很有可能是人類女子——海倫。

首先，參加奧林帕斯山小姐選拔賽的女神一共就那麼幾個，而且都是些近親結婚生下的種，選來選去也就那麼幾張臉。而人類小姐選拔則不同，雖說那時候的人口沒有現在多，但不管怎麼說，能當第一名至少也得是萬中選一。

不僅如此，我的這個觀點還有一個至關重要的論據……

在人類女子中，有一個美女名叫**賽姬**（Psyche）。注意，她並不是人類中最美的——在神話故事中，老百姓認為她比維納斯還要好看！當然這裡可能有一個「**主場優勢**」，但不管怎麼說，大多數人認為她比維納斯還要漂亮卻是一個不爭的事實。而海倫作為人類No.1，當然比賽姬更美，以此類推下來，**還是海倫獲勝**。

丘比特的那段轟轟烈烈的愛情，也正是與賽姬發生的。

要知道，女神的日子其實並不是那麼好過的，特別是人類「女神」。因為普通人都不敢去追求她，而是去崇拜她（這也是今天許多被稱為「女神」的美女都會遇到的一個讓人頭疼的問題）。**「女神」賽姬就這樣變成了「剩女」**。

不僅如此，「正牌」女神維納斯看到她也覺得很不爽！你們不來崇拜我，都跑去崇拜那個人類妹子，這算什麼？於是，她便派丘比特去給她一箭，好讓她快點結婚，也算是幫她解決她的「老大難」【編按：問題嚴重而長久未解決】問題。

《沐浴中的賽姬》
The Bath of Psyche
弗雷德里克・雷頓
（Frederic Leighton, 1830-1896）

《愛神神殿中的賽姬》
Psyche in the Temple of Love
愛德華・約翰・波因特
（Edward John Poynter, 1836-1919）

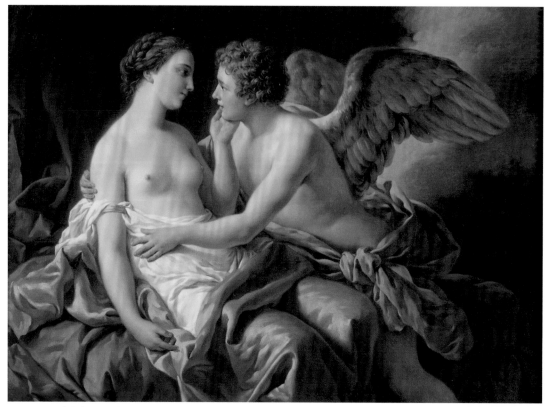

《愛神與賽姬》Amor and Psyche
路易斯—尚—法蘭西斯・拉格瑞內

就在這時，事情發生了轉機。丘比特在要射沒射的時候，**手抖了一下**，箭頭戳到了自己，於是，丘比特便無可救藥地愛上了賽姬。

和火神的「裸奔追求法」相比，丘比特把妹的方法要含蓄得多：他只在夜幕降臨後，在黑暗中與賽姬「相聚」。

賽姬大概因為「剩女」做得太久，太寂寞了，對這位黑暗中的訪客也是來者不拒。終於有一天，賽姬無法克制住自己的好奇心，想點燈看一眼情郎的樣子……而丘比特卻被她這一舉動嚇了一跳，手又是一抖。這次他的箭頭戳到了賽姬（也不知是不是故意的），賽姬從此也無可救藥地愛上了丘比特。為了能和情郎終成眷屬，賽姬去求她的婆婆——維納斯，希望能夠給他倆一次機會。

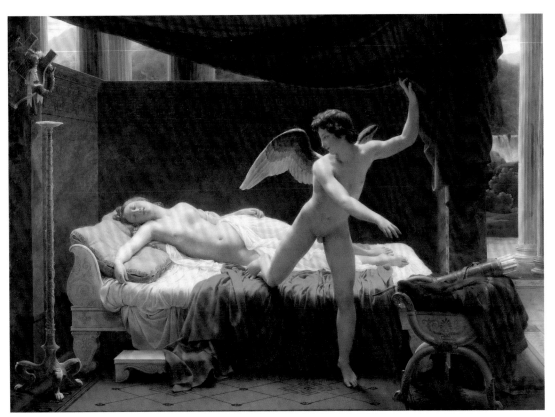

《丘比特離開賽姬》*Cupid leave Psyche*
弗朗索瓦・愛德華・皮科（François-Édouard Picot, 1786-1868）

《賽姬》*Psyche*
作者不詳

維納斯說：「那好吧，但是你要先幫我一個忙，去地獄幫我取一個盒子，裡面裝了我因為照看丘比特而損失的一天美麗。」聊到這裡我已經無力吐槽了⋯⋯就借用前一陣很流行的一句話吧──

賤人就是矯情！

後來賽姬歷盡千辛萬苦拿到了那個盒子。但是，好奇寶寶再一次沒有控制住自己的好奇心，打開盒子瞄了一眼。沒想到盒子裡裝的並不是什麼One night stand，而是地獄的睡神。於是，賽姬就這樣睡了過去⋯⋯

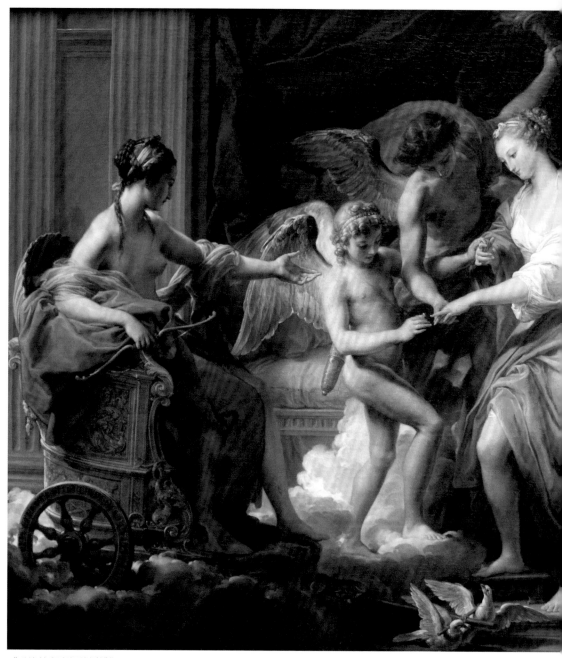

《丘比特與賽姬的婚禮》 *The Marriage of Cupid and Psyche*
龐培奧‧巴托尼（Pompeo Batoni, 1708-1787）

《作為孩子的丘比特與賽姬》
As a child of Cupid and Psyche
威廉‧阿道夫‧布格羅

　　劇情到了這裡，一下子從「殺手愛上目標」的經典好萊塢式橋段，急轉彎變成了王子與睡美人的童話故事。後面的情節猜也能猜出來：丘比特排除萬難，最終喚醒了沉睡中的愛人。他倆從此過上了幸福的生活。總算還是喜劇結尾……

　　後來的許多藝術家為了表現出這對「愛的小鳥」有多麼般配，還特意給賽姬加上了一對蝴蝶翅膀。

　　這下別人一看就知道他倆是情侶了！

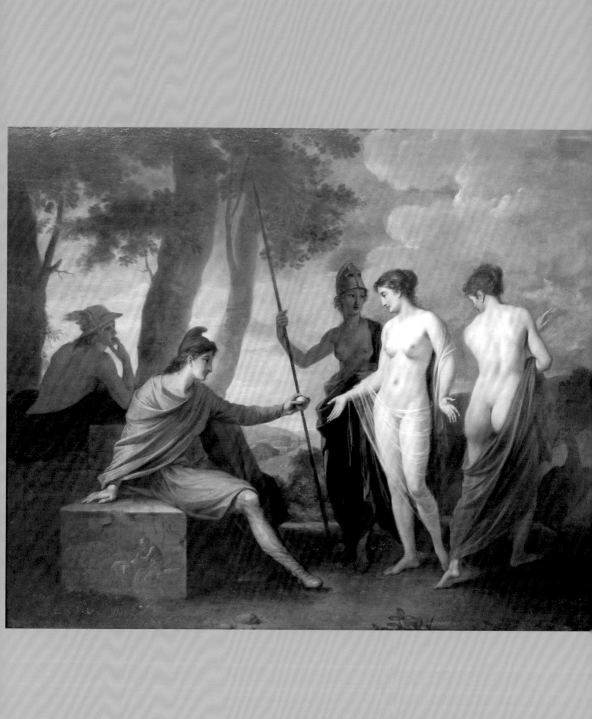

奧林帕斯山小姐選美大獎賽

金蘋果

GOLDEN APPLE

·····················《帕里斯的評判》*The Judgement of Paris*
約瑟夫・浩博（Joseph Hauber, 1766-1834）

keyword

三個裸女、一個牧羊人

大家請回到自己座位上坐好，繼續聽我胡說八道。不知道你是否還記得，我在之前提到過：奧林帕斯山小姐選美大獎賽。不記得也沒關係，我們今天就來溫故而知新。

　　（今天的內容會出現在期末考試中，請同學們一定要做好筆記）

　　所謂奧林帕斯山，說白了就是眾神居住和上班的地方，相當於**《西遊記》中被花果山拆遷隊掀掉的那個「天宮」**。這裡就有一個問題，山上住猴子是沒問題的，但怎麼住神仙？而且還是那麼一大批……

　　於是，機智的人類開始動腦筋，為希臘眾神們設計「山頂豪宅」……

　　（因為圖片版權的問題，這裡就不展示了，大家去參考迪士尼的動畫片《海格力士》吧）

　　那麼，現實中的「天宮」又是怎樣的呢？

　　根本沒什麼「豪宅」。而且，誰沒事會跑那兒蓋房子？**環境差，氣候差，交通極其不便利**……

　　如果硬要讓眾神（他們的跟班，還有寵物）住這種地方，那也只有……**往山洞裡發展**。如果真是這樣，那可見外國神仙和中國神仙根本就不是一個層級的！因為光就居住條件而言，外國神仙等於中國妖怪。這些所謂的神仙如果放在今天，甚至有可能被美國人當成是恐怖分子給炸了。

　　其實，從神話故事的編寫方式上就可以看出中國人的智慧之處。要幫神仙找「建案」，那就別選這種現實生活中找得到的地方。硬要找的話，就應該找類似於布達拉宮的地方（至少那兒還有現成的房子）。

　　扯得有點遠了，接著聊奧林帕斯山的「選美大獎賽」。聽起來好像有些不靠譜，但這次我還真沒胡說八道（以前也沒有）。在神話故事中，還真有那麼一次選美大獎賽！而且還真有獎品──一個金蘋果！

這次大賽的評審是「山大王」宙斯。參賽選手一共有三位：「壓寨夫人」赫拉、「外國潘金蓮」維納斯，還有一個「新面孔」——雅典娜。

我想先聊一下本次大賽的獎品——**金蘋果。**

《帕里斯的評判》*The Judgment of Paris*
查爾斯・艾拉（Charles Errard, 1606-1689）

蘋果實在是一種奇妙的水果。我認為它才是真正的**水果之王**！夏娃在伊甸園裡啃的就是一個蘋果（《聖經》裡並沒有明確說出是哪種果實，後來藝術家為了方便描繪才畫成了蘋果）。砸到牛頓腦袋瓜上的，也是一顆蘋果。蘋果在許多西方神話寓言故事中扮演著重要的角色。

這一次，三位重量級的女神也是為了一個蘋果而爭得頭破血流，而且還是個不能吃的蘋果……

這件事在神話故事中被稱為**「金蘋果事件」**。

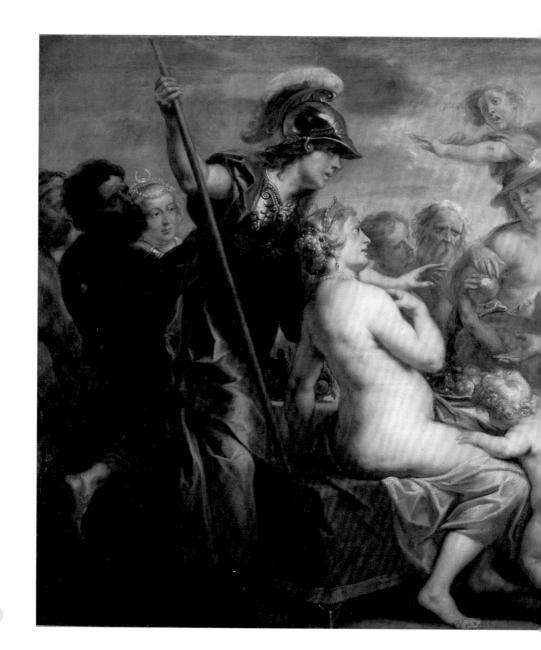

事情大概是這樣的：在一次眾神的「趴踢」上，出現了這個金蘋果，蘋果上刻著幾個字——「獻給最美的女神」。於是，三個自認為是「最美」的女神——赫拉、雅典娜、維納斯異口同聲地說：「給我！」

氣氛有點尷尬……

《金蘋果事件》
Golden Apple of Discord
雅各・喬登斯
(Jacob Jordaens, 1593-1678)

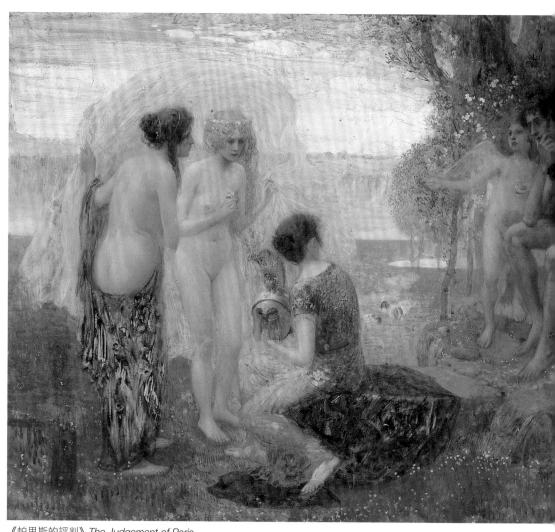

《帕里斯的評判》*The Judgement of Paris*
愛德華・維斯（Eduard Veith, 1856-1925）

為了緩和氣氛，她們便請來了現場最權威的評審——眾神之神宙斯來做個評斷。現在輪到宙斯尷尬了：一邊是老婆（赫拉），一邊是女兒（雅典娜），另外，還有一個說不清道不明的維納斯。

怎麼辦？

遇到這種「往哪射，自己都會中槍」的事，任何人都有可能被難倒，可宙斯不是人，對於這隻「老狐狸」來說，這根本就不算事。他對三位女神說：在凡人中，有一名英俊瀟灑的牧羊人，名叫帕里斯（Paris），他將告訴你們誰最有資格獲得這個金蘋果……

為什麼是他？**天曉得！**

誰讓宙斯是「天神」呢，他說出的任何話都是神旨，別人還不敢問。注意：這招也只有他能用，**沒練過的千萬別在家裡嘗試！**打個比方，有一天你的老婆和丈母娘站在你的面前，同時問你：我們誰比較漂亮？而你卻指著電視中的某位韓國歐巴說：你們去問他……

你的下場，不用想也能猜到……

你什麼態度！問你是看得起你！

不管怎麼說吧，宙斯順利地將**「皮球」**踢給了這個名叫帕里斯的倒楣蛋……於是三個女神就下凡去找他評理了。當時，帥氣的王子「帕里斯歐巴」正在放羊……（又是一個王后受到某種預言的暗示，拋棄了親生孩子，結果一步步預言成真的故事）總之，當你在藝術作品中看到三個裸女和一個牧羊人，那畫的肯定就是這件事。

在揭曉本屆「奧林帕斯山小姐」第一名之前，我們先來瞭解一下三位候選人此時的心情。

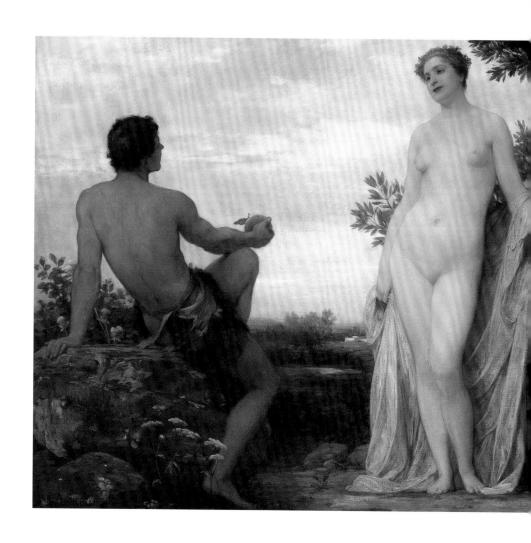

請看大螢幕：

1號選手：赫拉。

「身為『正宮娘娘』，我來參加選美不過就是走個過場，陪你們玩玩。最後冠軍肯定是我的！」

2號選手：雅典娜。

「雖然我家裡已經有三個金蘋果了，但這一個我還是要！我就要！」

3號選手：維納斯。

「人家也不想來的咯，都是因為我那個討厭的頭銜（美神），否則誰來湊這個熱鬧啊！」

現在揭曉，**最終的冠軍是——維納斯！**

《帕里斯的評判》
The Judgement of Paris
愛德華・勒比茨基
（Eduard Lebiedzki, 1862-1915）

「是我嗎？真的是我嗎？」

也許你會覺得，身為美麗與愛情的象徵，維納斯獲得桂冠是實至名歸！

其實還真不是⋯⋯

看過前文的朋友應該知道，維納斯其實也並不怎麼美，而且也確實不是什麼好貨。

下一章，我會接著介紹維納斯為了得到金蘋果是如何不擇手段的⋯⋯

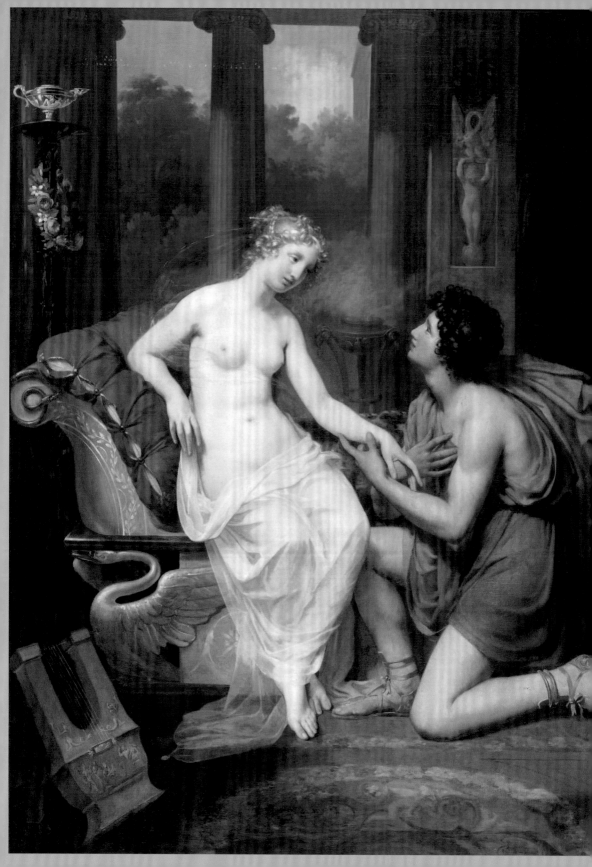

10

半隻燒鵝的故事

海倫

HELEN

話説三個**女神**經病為了爭奪一個金蘋果用盡心機……

奧林帕斯小姐金獎

評審帕里斯小王子真的非常糾結，倒也並非糾結於誰比較美，主要還是糾結於**誰的賄賂比較誘人**。

赫拉説：如果選我，我就給你整個亞洲，另外再附贈一個歐洲（不算在建築面積內）。

雅典娜説：如果選我，你將獲得戰爭技能、指揮才能、謀略、智慧……總之你只要選了我，你就會成為有史以來最牛的勇士！

接著……
維納斯説：如果選我，我給你弄個妹子。

帕里斯小王子糾結了一秒……**我選維納斯。**

由此可見……
比起那些虛頭巴腦的承諾，還是

看得見摸得著的賄賂
更能打動人心。

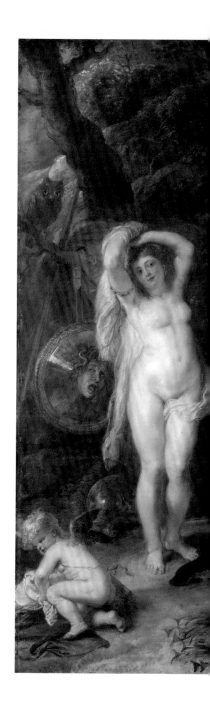

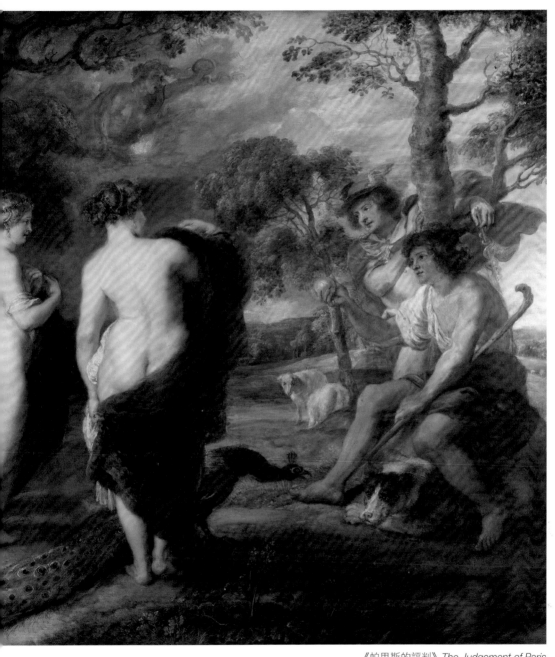

《帕里斯的評判》 *The Judgement of Paris*
彼得‧保羅‧魯本斯

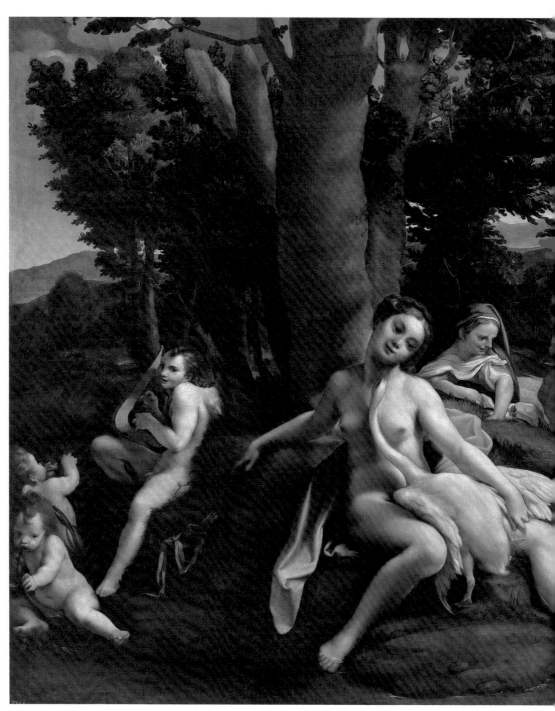

《麗妲與天鵝》 *Leda and the Swan*
柯雷吉歐（Antonio Correggio, 1489-1534）

維納斯所說的「妹子」，就是之前多次提到過的人類第一美女──**海倫**。接下來我詳細介紹一下這個妹子。

這又要從「很久很久以前」開始說起。

這裡有個「**麗妲與天鵝**」的故事，這是藝術家們最喜歡用來創作的主題之一。

天鵝加美女……可能你會以為這是一個淒美、優雅的童話故事。千萬別被表面的「假象」所迷惑。其實**又是個變態的神話故事**，因為這隻呆鵝又是宙斯變的。看過前文的朋友應該已經很熟悉這個套路了。

宙斯看中了人間一個叫麗妲（Leda）的美女，然後就變成天鵝強行與她性交……導致麗妲**下了兩個蛋！**我不知道這兩個蛋到底算是**鵝蛋還是「人蛋」**，不過至少有一點是可以肯定的。這兩個蛋都是**雙黃蛋**。

兩個蛋一共孵出了四個嬰兒（兩男兩女），其中有一個就是海倫。也就是說，世上本來有兩個最美妹子（海倫和她的雙胞胎姐妹）……只不過另一個後來被她自己的兒子給宰了……這裡我就不想再展開了，不過這麼一來，海倫就更加「稀有」。這好比你有一對古董杯子，你不小心或故意砸了一個，那另一個的單價就更高了！

人長得俊，很容易就會被「盯上」。

第一個盯上海倫的人叫翟修斯，翟修斯也算是整個神話故事中比較厲害的一個英雄人物——好萊塢電影《戰神世紀》（*Immortals*）講的就是他的故事，有興趣的話可以去看看⋯⋯除了「不太好看」外，也沒什麼特別的。翟修斯搶走海倫後，沒多久又被比他更牛的人——海格力士救出⋯⋯

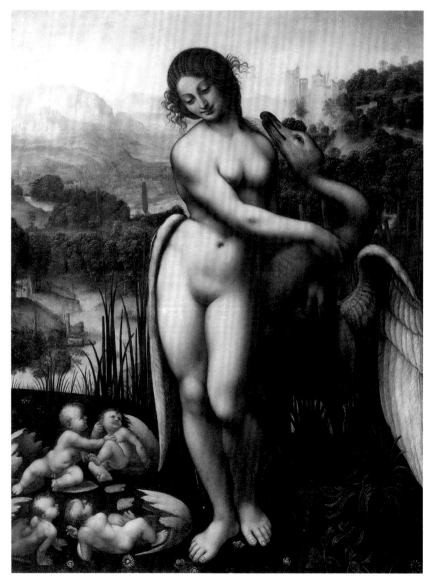

西薩爾・達・賽斯托（Cesare da Sesto, 1477-1523）
《麗妲與天鵝》 *Leda and the Swan*

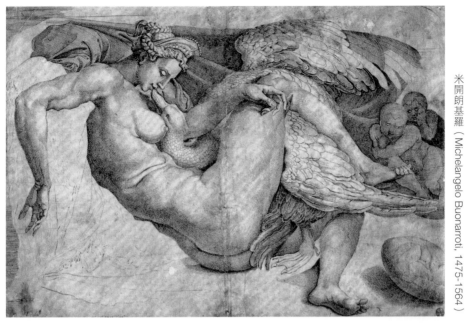

米開朗基羅（Michelangelo Buonarroti, 1475-1564）《麗妲與天鵝》 *Leda and the Swan*

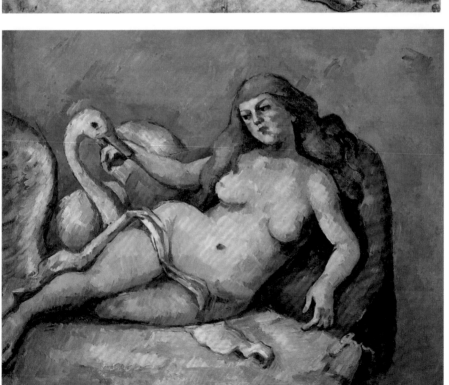

保羅·塞尚（Paul Cézanne, 1839-1906）《麗妲與天鵝》 *Leda and the Swan*

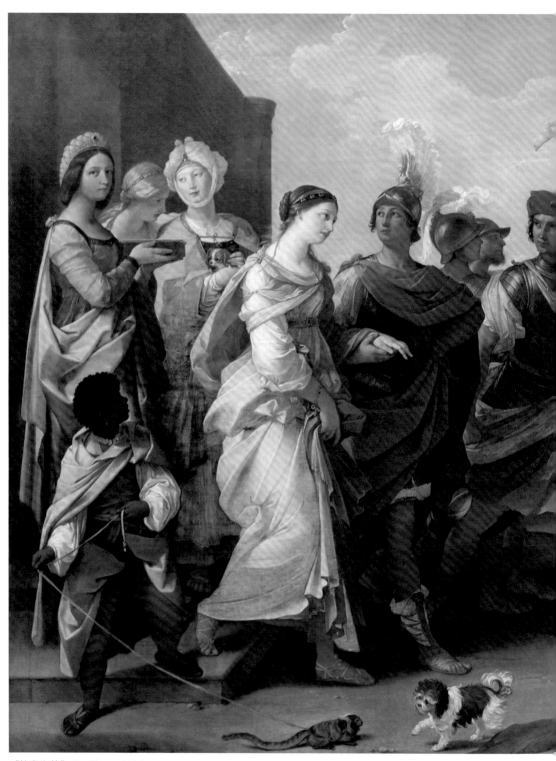

《掠奪海倫》 *The Rape of Helen*
圭多‧雷尼（Guido Reni, 1575-1642）

我說這些主要還不是為了突出海倫有多搶手，我更想討論的是另一個問題——**海倫的年齡**。海倫和那麼多超級大英雄你儂我儂過，後來英雄們一個個都死了，她卻依然走在美貌的最前沿，真是比白娘子還白娘子……讓人禁不住想問：**「你是怎麼保養的？」**

這裡還有這樣一件事。

海格力士在救出海倫後，「順手」攻破了特洛伊城，在當時的特洛伊城中有一個少年。注意，是少年！他的名字叫普瑞阿摩斯（Priam）……名字有點長，但你不需要記住，我只是想說一下他究竟是誰。他還真不是外人，他正是帕里斯小王子的爹。

是不是有點暈？我也很暈，不過這至少證明了一點：**海倫不僅是最美的女人，也是最老的女人！**

就這樣，小王子帕里斯義無反顧地愛上了海倫老太太，這就是愛情，不論年齡，不分種族（一個是人，一個是半隻「燒鵝」）。（雙黃蛋嘛，remember?）

接下來輪到維納斯出場，該兌現承諾了：

 我將幫助你得到海倫老太太。

《特洛伊的海倫》 *Helen of Troy*
加斯頓‧比西耶爾（Gaston Bussière, 約1862-1929）

維納斯明顯也不是什麼靠譜的神，因為她的方法就一個字——搶。**為什麼要搶？**

因為海倫老太太已經有老公了，她的老公名叫梅奈勞斯（Menelaus），名字又長又拗口，不是神也不是什麼英雄人物，就是個大衰蛋。但是，這個大衰蛋還是有他存在的意義的……

當年許多國王（其中就包括梅奈勞斯）同時向海倫求婚，他們有一個「君子協定」：不管海倫最後選中誰，其他人都不能把他宰了……而且，當他需要的時候還要及時拔刀相助。這就是梅奈勞斯的唯一功能——**拉贊助。**

「我老婆被人搶了！
兄弟們！幫我！」

梅奈勞斯悲催地吼了一聲……吼來了十萬大軍和一千艘戰船……浩浩蕩蕩地開往帕里斯的城市——特洛伊。

史稱：**特洛伊之戰。**

接下來，要打仗了……

11

一場人神混戰

特洛伊之戰

TROJAN WAR

老婆跟人跑了……聽說她走的時候還……面帶微笑！「燒鵝」的Husband急了……他召集了十萬大軍，乘著一千艘船，浩浩蕩蕩地開往特洛伊，去要老婆……聽上去還蠻拉風的，其實就是**一群烏合之眾**……

他們出征沒多久，來到一座城市，二話不說「乒乓」一頓狠打！打完之後才發現……呀！原來這裡不是特洛伊！打錯倒還算了，更要命的是，他們**攻打的還是一座盟友的城市**！等反應過來已經晚了，城主已經被打殘了。

和城主說了聲sorry後，大軍繼續出海……航行了好久，終於到了一個港口。仔細端詳後發現——這不就是出發時的港口嗎？

嗨！又見面了！

這時，國王們才意識到一個很嚴重的問題……沒人認識路！經過各種求神拜佛、算命燒香（拜訪先知，獻祭供品）都沒有辦法……最後，還是那個被打殘的城主為他們指了一條路……

當然啦，這十萬人也並非個個傻，說實話要湊齊**十萬個傻貨**也確實不是一件容易的事……所以他們中間還是有那麼幾個狠角色的……最有名的要算下面這位了——阿基里斯（Achilles）。

通常，要判斷一個神話人物究竟有多強，有一個非常簡單的方法——**看他在好萊塢電影裡有多帥，越帥越強**。那麼，誰演過阿基里斯呢？布萊德・彼特（Brad Pitt），知道他有多強了吧？

阿基里斯是整個神話故事中非常受歡迎的一個英雄人物，因為他具備了英雄人物必須具備的兩大要素：

1.有一項強到變態的技能；

2.有至少一個致命的弱點。

《阿基里斯》Achilles
威廉·溫施耐德
（Wilhelm Wandschneider, 1866-1942）

13號—阿基里斯腱

先說第一個要素。

　　阿基里斯的變態技能是刀槍不入。相傳阿基里斯的老娘為了讓他擁有「金鐘罩鐵布衫」的絕技，在他剛出生後就把他放在冥河裡泡了一泡。阿基里斯瞬間穿上了**一身隱形人肉防彈衣**。

　　除了擁有一項絕技外，還必須具備一個致命弱點。聽起來似乎有點難以理解，讓我來舉個例子：超人，360度無死角，無弱點（除了氪星礦石以外吧），但就受歡迎程度而言，明顯不如「性格缺陷男」蝙蝠俠。

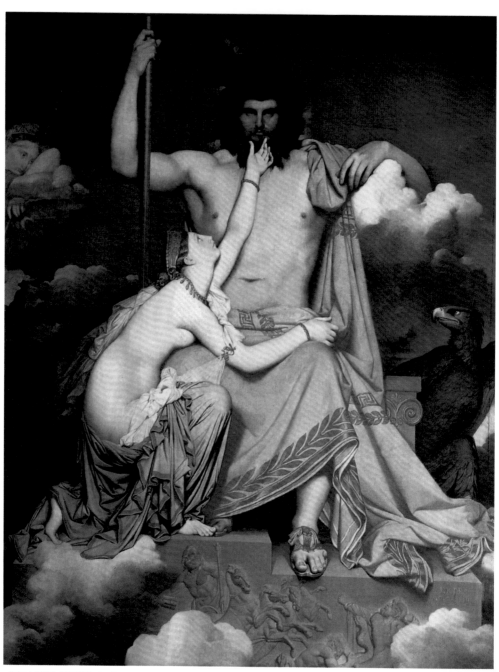

《朱比特與忒提斯》 *Jupiter and Thetis*
安格爾（Jean Auguste Dominique Ingres, 1780-1867）

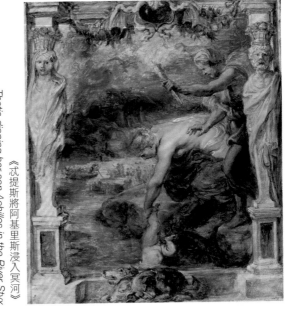

《忒提斯將阿基里斯浸入冥河》
Thetis dipping her son Achilles in the River Styx
彼得‧保羅‧魯本斯

因為只要是人，就應該有弱點。換句話說，沒弱點的都不是人！那麼，阿基里斯的弱點是什麼？他的腳。說得詳細一點，是**他的腳踝**⋯⋯再說得深入一點，是他的**跟腱**。就這根筋，它的醫學術語就叫阿基里斯腱，許多「英雄人物」都栽在這根筋上（劉翔、科比），阿基里斯也不例外，具體怎麼栽的等會兒再說，先說他的弱點為什麼會長在這種「奇葩」部位。

阿基里斯的老母名叫忒提斯（Thetis），在希臘神話中也算是一個狠角色。相傳她當初在冥河裡**「涮兒子」**的時候，捏著他的腳踝⋯⋯這直接導致他的腳踝沒有穿上「隱形防彈衣」，他的「奇葩弱點」也因此而生。

我想這就是母愛的偉大之處⋯⋯如果要讓兒子360度無死角，她大可揪著阿基里斯的頭髮在河裡涮⋯⋯然後這輩子都剃光頭⋯⋯

有弱點，才有更多粉絲⋯⋯

究竟是要將兒子塑造成**變形金剛**，還是**萬人迷**？很顯然，忒提斯選擇了後者，真是用心良苦啊！

《帕里斯和海倫之愛》
The Love of Helen and Paris
賈克——路易・大衛

好了，説完「客隊」，我們再來聊聊「主隊」——特洛伊。

主隊的「焦點人物」當然是帕里斯小王子。

從性格上看，帕里斯就是一個好色、貪財、懦弱、愛惹是生非的**「富二代」**。他是引發這場戰爭的罪魁禍首，搶人老婆，奪人錢財，人家都拿著刀追到家門口了，他卻躲在家裡不肯出來。

梅奈勞斯：「把老婆還我！就當什麼事都沒發生過！」

海倫：「要不……我還是跟他回去吧？」

帕里斯：「我不！我不！我就不！」

當然，帕里斯也不是傻子，他確實也有無理取鬧的本事……他的哥哥……特洛伊「頭號球星」——**赫克特**（Hector）。赫克特可能是整個神話故事中最正派的角色了。他愛老婆、愛孩子，也愛他的祖國，是個肯擔當的男子漢！雖然他知道自己的弟弟做得不道德……「你看你惹的這些破事……」

可那時並沒有大義滅親這一説。

「你欺負我的家人，我就和你拼命！」

揮別妻兒之後赫克特踏上了保衛祖國的戰場，**一守就是九年！**

説到這裡，我不得不再次提起我們的老朋友——海格力士。他曾經也攻打過特洛伊城，**「唰」**地一下就攻破了……之所以用「唰」這個象聲詞……因為「攻破特洛伊」對於海格力士來説實在是太容易了，容易到根本不值一提，隨便帶著一群「粉絲」（他的追隨者）就把特洛伊給端了！再看這群「烏合之眾」，十萬人圍著特洛伊打了九年都打不下來！

這就是差距啊！

《送別赫克特》 *The Farewell of Hector to Andromaque and Astyanax*
卡爾・佛里德里希・德克勒（Carl Friedrich Deckler, 1838-1918）

故事進行到這裡，可能你會覺得納悶，搞來搞去都是人和人對掐，關神話什麼事？

不⋯⋯不要急，聽⋯⋯聽我解釋。

之所以這幫人能夠對掐九年，有兩種說法。我們先說第一種說法：**一切都是神在搞鬼。**

特洛伊之戰，也是神的戰爭⋯⋯

整個奧林帕斯山的那些神仙幾乎全部出動了。他們大致分成了三派：一派支持特洛伊；一派支持希臘大軍（烏合之眾）；第三派就是宙斯。這邊打一拳，那邊扶一把⋯⋯保證誰都不輸，誰都不贏⋯⋯這就是為什麼這場仗打來打去打不完的原因。

眾神的戰爭和人類不同，他們不可能直接撩袖子對扇耳光⋯⋯神嘛，

總得有些神的風度⋯⋯

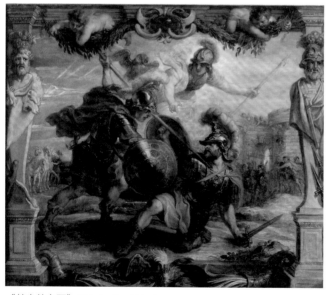

他們主要都在幕後操盤，沒事**刮陣風啊，吐口口水**什麼的⋯⋯說起來其實有點像在打電腦遊戲，而且還是組團對戰類的。

《赫克特之死》The death of Hector
彼得・保羅・魯本斯

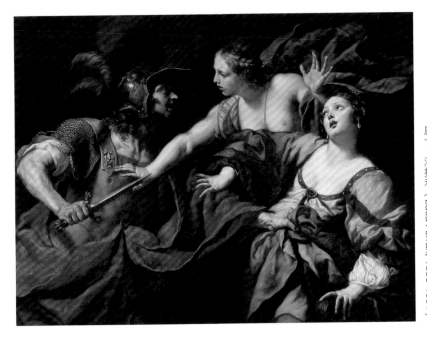

《維納斯阻止其子阿伊尼斯殺死海倫》
盧卡・法拉利（Luca Ferrari, 1605-1654）

Venus preventing her son Aeneas from killing Helen of Troy

而宙斯則像是一個「網管」，確保「玩家」不要自己打起來。

還有另一種說法：說是希臘方面的主將阿基里斯一直沒有盡力，主要是因為他和「主教練」阿格門儂（Agamemnon）觀念不和。直到對方的主將赫克特「不小心」幹掉了他的表弟，阿基里斯怒了……

布萊德・彼特和艾瑞克・巴納（Eric Bana，赫克特的扮演者）誰比較帥可能很難說，但阿基里斯和赫克特誰強還是比較容易回答的。「唰」一下，赫克特就被幹掉了。和刀槍不入的人單挑，你還有什麼好掙扎的？阿基里斯宰了赫克特後，拖著他的屍體繞城一周以示慶祝！

這時候，輪到小王子帕里斯出場了，雖然他是個爛人，但他卻有一項很厲害的技能──**射箭特別准。**

我大概算了一下，整個神話故事中，一共有三個神箭手，而帕里斯很可能是其中最準的一個（另外兩個神箭手是月亮女神黛安娜和英雄們的祖師爺──凱隆〔Chiron〕）！

《阿基里斯的勝利》 *Triumphant Achilles*
法蘭茲‧馮‧馬丘（Franz von Matsch, 1861-1942）

我們再來溫習一下阿基里斯的弱點。當初阿基里斯的老母「涮」他的時候，用手指捏著他的腳踝……也就是說，帕里斯要幹掉阿基里斯，瞄準的目標只有一個點！而且還是**「移動靶」**！但是，帕里斯還是做到了！帕里斯的毒箭正中阿基里斯的致命弱點！爛人帕里斯就這樣幹掉了猛男阿基里斯……

越是強大的人，越有可能莫名其妙地死去，這就是人生吧！

故事講到這裡，兩邊的主將都掛了，似乎應該就此終結了。等等，這裡還有最後一個高潮——**特洛伊木馬**。

我想大多數朋友應該都聽過這個故事：

希臘人撤退時留下一匹大木馬，特洛伊人以為這是希臘人留下的戰利品，就歡快地把它往城裡拖……拖到一半發現木馬比城門還高，進不去……於是特洛伊人又歡快地把城牆給拆了……沒想到，**木馬裡藏著一支希臘敢死隊**……

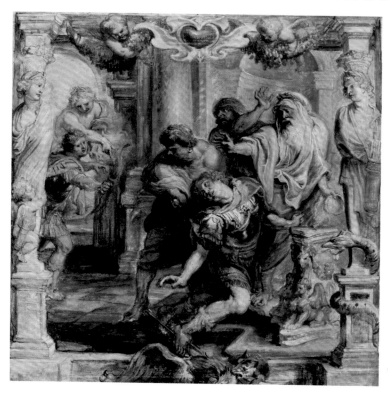

《阿基里斯之死》
aThe death of Achilles
彼得‧保羅‧魯本斯

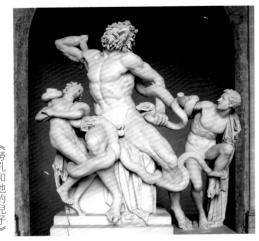

《勞孔和他的兒子》
Laocoön and His Sons
阿格桑德羅斯、波利多羅斯和阿塔諾多羅斯
（Agesander, Polydorus and Athenodoros）

這個故事今天人人都知道，但如果你帶著這個故事穿越到那個時候，你就會被稱為先知。但是，**「先知」一般都會死得很慘！**

上面這個雕塑講的就是一個先知的故事：

他的名字叫勞孔（Laocoön）。他對當時的特洛伊人説：當心！馬裡有人。特洛伊人讓他證明，他就去找了根長矛戳那匹木馬。結果，木馬裡爬出來兩條巨蟒，直接纏住勞孔和他的兩個兒子⋯⋯

最後趁特洛伊人喝得大醉時，敢死隊從木馬裡爬了出來，接應城外埋伏的希臘大軍，攻陷了特洛伊城（其實根本不用裡應外合，城牆都被拆了）。

如果硬要給這場戰爭分出正義方和邪惡方的話，那特洛伊這邊絕對就是「壞蛋」。搶別人老婆不肯還，還硬要和人死磕到底⋯⋯當然啦，侵略別人的國土也不對，但誰叫你那麼不講道理呢？

然而，古往今來，人們最多只會對阿基里斯的死有那麼一點惋惜。大多數人還是會不自覺地站在特洛伊這邊。可能是因為同情弱者，但我覺得還有一個原因，因為特洛伊這邊的帥哥美女比較多！

所以説，要想有更多的粉絲擁護，主要還得靠——

臉！

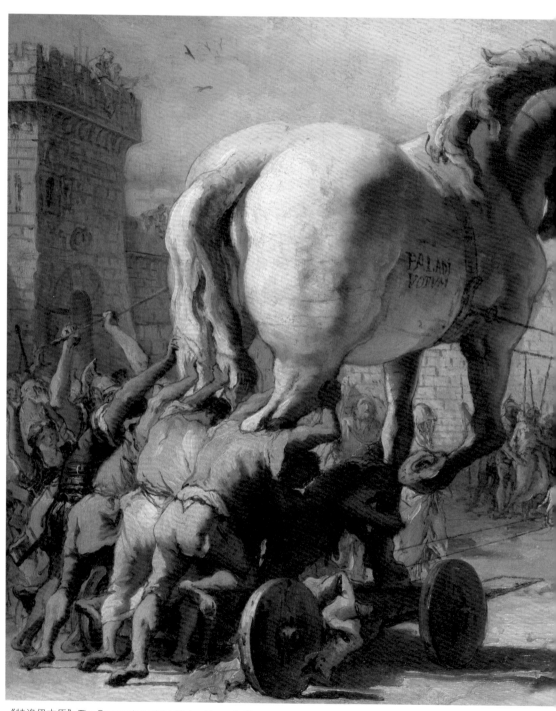

《特洛伊木馬》 *The Procession of the Trojan Horse in Troy*
喬瓦尼・多明尼克・提埃波羅（Giovanni Domenico Tiepolo, 1727-1804）

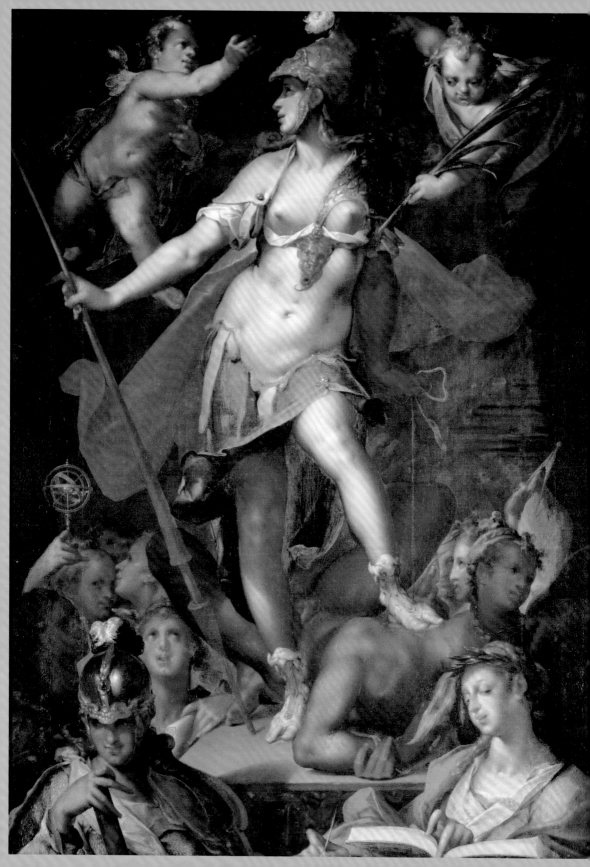

全副武裝而生的女漢子

雅典娜

ATHENE

看到這個標題，相信許多對希臘神話有所瞭解的朋友已經猜到我要聊誰了吧——雅典娜（米娜娃）。

其實我和大多數不太瞭解希臘神話的朋友一樣，聽到這個名字的第一反應也是「紫髮、白裙、大胸」（請參考《聖鬥士星矢》裡的紗織）。

事實上，真正的雅典娜是很正派的！（雖然她和那匹長翅膀的馬確實有點淵源，後面會詳細介紹）

雅典娜是貞潔、智慧的象徵——說得好聽一點，叫「**純潔無瑕的處女神**」，說得通俗一點，就是一個**嫁不出去的單身狗**！關於「雅典娜為何會成為『剩女』」這個問題，等等再談，我們先來聊聊她的出生。

《米娜娃的誕生》*The Birth of Minerva*
安東尼・烏阿斯（René-Antoine Houasse, 1645-1710）

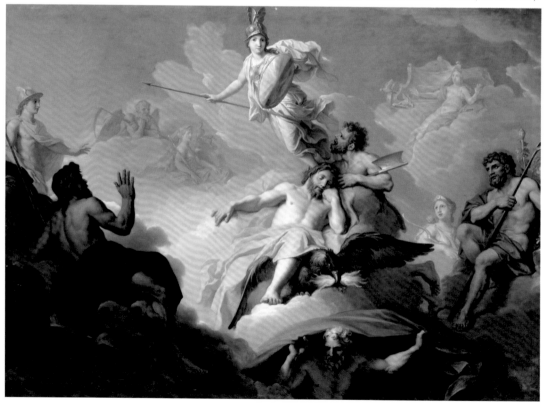

《帕拉斯・雅典娜》 *Pallas Athene*
克林姆（Gustav Klimt, 1862-1918）

　　這還得從我們的老朋友——百發百中的宙斯聊起……

　　話說宙斯的第一任老婆是智慧女神墨提斯（Metis，我沒有找到關於她的藝術作品，可能因為她不過是個跑龍套的）。按你胃（Anyway），在墨提斯懷上宙斯的孩子之後，宙斯聽到了一條預言：墨提斯生下的孩子將取代宙斯！

　　所謂「預言」，其實就像遊戲攻略，都是一些大神級玩家通關後的經驗之談。如果你不按他寫的玩，其實也有可能會通關，只是走的路徑不同罷了。但是，當時還是初級玩家的宙斯並不這麼想。

　　其實這也情有可原，看過前文的朋友可能還記得，宙斯其實親身經歷過這樣的事：他的老爸克羅納斯就是在聽到一條同樣的攻略後，把自己的孩子（除宙斯外）全給吞了！聰明如宙斯，怎可能步老爸的後塵？於是他一拍大腿，想出了一個絕妙的辦法——直接把孩子他媽吞了！但是，讓宙斯沒想到的是……在吞下墨提斯之後，他便開始頭痛（居然不是肚子痛）。

於是，他便找來了自己的兒子火神霍爾坎。霍爾坎在之前也聊到過，就是那個被「維納斯・金蓮・潘」劈腿的倒楣蛋。理論上說，這個時候他應該還沒有出生。但是，在希臘神話的世界裡，**邏輯和倫理什麼的都不重要！開心就好！**

　　於是，還沒出生的霍爾坎找了一把斧子，開始為父王動腦外科手術……就在斧子劈開腦門兒的那一剎那……我們的主人公──雅典娜誕生了！

　　沒錯，雅典娜就是從她老爸的腦袋瓜裡蹦出來的！這還不算「奇葩」，更屌的是，**她一出生就已經全副武裝了！**

　　我們在藝術作品中看到的雅典娜，通常都是半戴著頭盔，手中拿著長矛和盾牌，有時還會托著勝利女神……**勝利女神的希臘名叫Nike**（不是做廣告，是真的叫Nike）。

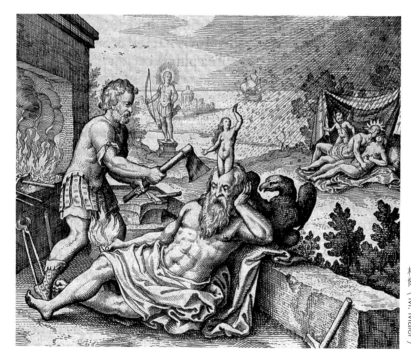

圖書插畫，雅典娜的誕生
梅爾（M. Maier）

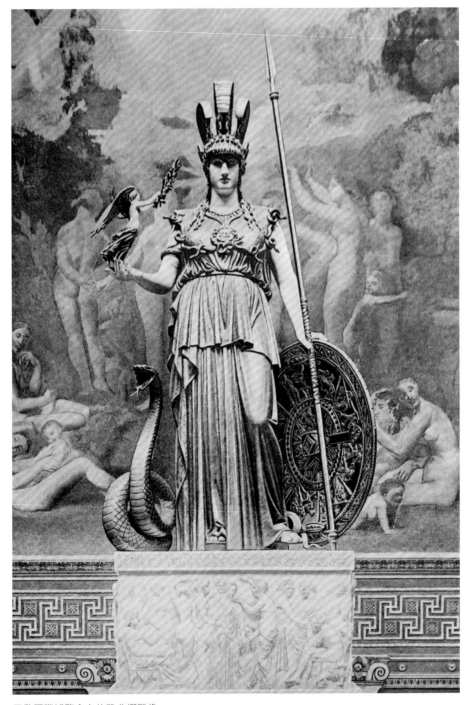

巴黎國際博覽會上的雅典娜雕像
模型製作：皮耶—查爾斯・西馬特（Pierre-Charles Simart, 1806-185）
執行製作：亨利・杜普翁歇爾（Henri Duponchel, 1794-1868）

回到「手術現場」。

當時在場的所有人……對不起，所有神都被眼前的一幕給驚呆了！我們先撇開腦袋瓜還在噴血的宙斯不談，看看「外科醫生」霍爾坎。

剛剛走出情傷的霍爾坎非但沒有被眼前的情景嚇到，反而對剛出生的姐姐一見鍾情了（因為理論上他應該還沒出生，所以只能算是雅典娜的弟弟）！沒錯，他們是有血緣關係，但那又怎樣？看了那麼多，**如果你還在糾結倫理問題，那說明希臘神話真的不適合你！**

接下來的事大家應該都知道了，霍爾坎為了強姦雅典娜，導致他倆的曾祖母蓋亞懷孕……這些亂七八糟的事情，可以翻翻前文。值得一提的是，蓋亞生下的那個孩子（埃里克托尼奧斯〔Erichthonius〕）後來還是雅典娜撫養大的……於是，她便順理成章地成為了**自己叔公的養母。**

唉……開心就好……

這些都不重要！在這裡我主要想討論一下雅典娜是如何成為「剩女」的。

我們首先從她的外形上分析，雅典娜一出生就是個**「武裝到牙齒」**的女漢子……而且還經常為些雞毛蒜皮的事和別的神火拼。像這樣的潑辣女，嫁得出去才怪！

這些是客觀因素，我們再來看看主觀原因。

我曾在網上看到過這樣一個理論：如果把適婚年齡的男女分成A、B、C、D四個檔次。由於女性在選擇配偶的時候，通常都會選擇比自己優秀的男性。那麼，配完對後基本就是下面這種情況：

A男配B女，B男配C女，C男配D女。

結果被剩下來的就會是**雅典娜這樣的強勢女A和霍爾坎這樣的渣男D**，所以說，雅典娜從出生的那一刻，就註定了她「單身狗」的命運。

但這並不影響雅典娜成為希臘眾神中最傳奇的一位——神話中只要是有點名氣的角色，幾乎都能和雅典娜扯上關係⋯⋯

首先是大力士海格力士，他和雅典娜的關係就好像**孫猴子和觀音**的關係，雅典娜經常會借一些神器給他，助他降妖除魔。

其次是梅杜莎，據說梅杜莎原本是個性感迷人的辣妹，後來宙斯的弟弟（也就是雅典娜的叔叔）波賽頓看上了她並打算強姦她。

話說一般人要幹這種見不得人的勾當，通常都會找個杳無人煙的草叢什麼的吧？但神到底還是神，他偏要在雅典娜的神廟裡搞！於是雅典娜就怒了⋯⋯接著，梅杜莎就被她變成了這副德行——**不知從哪兒找來個坑爹造型師，給她燙了個泡麵頭。**

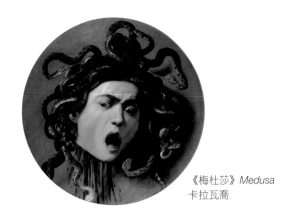

《梅杜莎》*Medusa*
卡拉瓦喬

你還別說，波賽頓還真下得去手！經過一夜「大戰」，梅杜莎居然也懷孕了！這下輪到雅典娜頭痛了。本想用這招嚇走波賽頓的，目的沒達成，還**搞出一隻怪獸**來！

有怪獸就得打啊，誰叫你是奧林帕斯山的「超人力霸王」

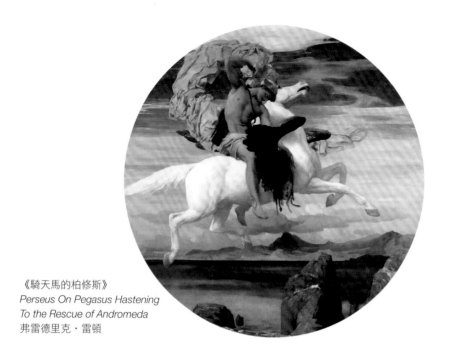

《騎天馬的柏修斯》
Perseus On Pegasus Hastening
To the Rescue of Andromeda
弗雷德里克‧雷頓

呢！於是，雅典娜便派出了她的2號打手柏修斯（1號是*海格力士*），讓他去幹掉梅杜莎。經過一番折騰，柏修斯成功地把梅杜莎給宰了……

接下來，精彩的時刻就到了——就在柏修斯砍下梅杜莎頭顱的一剎那，又有一隻怪獸從梅杜莎的脖子裡蹦了出來——**一匹天馬**。繞了半天，總算又繞回來了……

這個畫面是不是有點似曾相識？還記得雅典娜是怎麼出生的嗎？和天馬幾乎是同一種方式！唯一不同的是他們的母體：

一個是怪獸，另一個是老色鬼……

之前提到過，在那個奔放的夜裡「波賽頓曾讓梅杜莎懷孕」。沒錯，這匹怪馬其實就是波賽頓與梅杜莎的愛情結晶……實在搞不懂這是什麼邏輯。

唉，開心就好！

柏修斯逮到這匹天馬後，便將它獻給了雅典娜。雅典娜很快就馴服了這頭猛獸（注意「馴服」這兩個字），天馬也心甘情願地成為了她的寵物。

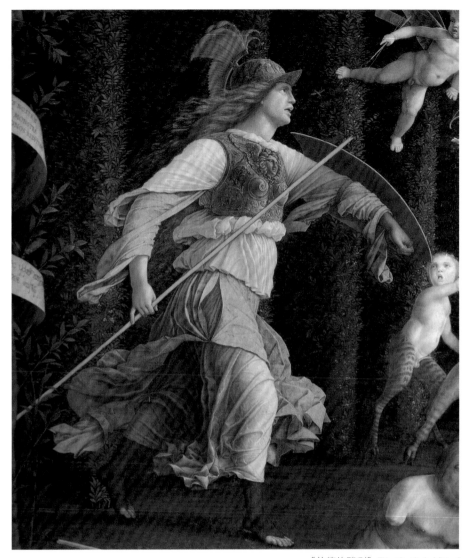

《美德的勝利》*Triunfo de la Virtud*
安德烈阿‧曼太尼亞（Andrea Mantegna, 1431-1506）

　　有一次，雅典娜的老爸宙斯交給天馬一個任務。要它幫忙扛一下自己手中的那根電棍。完成任務後，就能獲得一次升級的機會——使它變成一個星座。天馬在執行任務的時候，落下了一根羽毛。

　　後來，那根羽毛變成了一顆流星墜落到了人間。

人生就像一盒巧克力，開心就好……

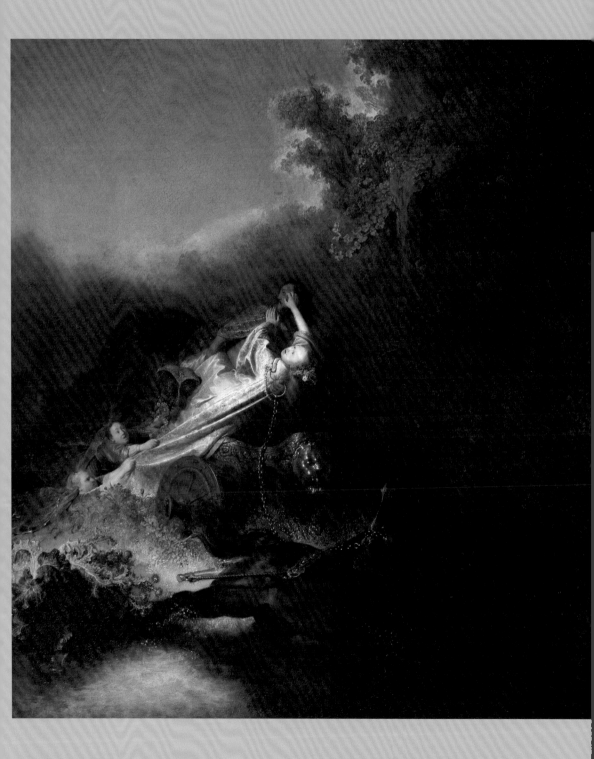

女婿大戰丈母娘的故事

黑帝斯

HADES

《搶奪波瑟芬妮》 *The Abduction of Proserpina*
林布蘭

keyword
三個腦袋的狗、衣叉

雖然我們一直在聊「神的故事」，但它其實一點都不神聖。**劇情比八點檔的家庭倫理劇還狗血。**今天我要講的，又是一個傷風敗俗的荒誕故事——女婿大戰丈母娘。

這事兒還得從「大老闆」宙斯說起。他基本上就是一切混亂的起源。宙斯有兩個弟弟、三個妹妹。作為老大的宙斯，理所當然地成為了整個「家族企業」中混得最好的一個，因為弟弟們得**聽他使喚**，妹妹們得**陪他睡覺**。

今天我想聊聊這個家庭裡最悲催的一個角色，也是今天的主角——**冥王黑帝斯**。這就是黑帝斯的扮相：**拿著一根衣叉，牽著一條三個腦袋的怪胎狗。**

《黑帝斯》（《希臘羅馬神話》插圖）*Hades*
路易士・泰勒（Lewis Tayler, 1802-1877)

古希臘花瓶碎片，《波瑟芬妮與黑帝斯》
Persephone and Hades
作者不詳

　　為什麼說他悲催？就拿居住環境和生活品質來說：整個「宙斯大家庭」都住在風景秀麗的奧林帕斯山，而黑帝斯獨自住在陰暗潮濕的地下（掌管冥界）。論職稱，他的兄弟姐妹，都位於十二主神之列（類似公司高層），而黑帝斯，同樣是管理者，別人管人，他管死人（也是夠悲催的）。

那麼，黑帝斯究竟是一個什麼樣的神？

　　你會發現，所有出現黑帝斯的影視作品，都會將他塑造成一個反面角色，但真要用今天的道德標準衡量，整個神話裡幾乎沒有一隻好鳥，都是些爾虞我詐、道德敗壞的傢伙。更何況，老大（宙斯）就是個強姦犯。手下會有什麼好貨色？

那麼，現代人為什麼要針對黑帝斯呢？

　　其實這很容易理解，試想一個場景：如果你發現你家樓下的下水道常年住著一個人。首先，你就不會對他有好感；其次，由於我們對死亡的無知，自然而然會對與死亡息息相關的角色產生恐懼和厭惡的態度。

　　其實這還真的冤枉黑帝斯了。

　　首先，黑帝斯不是死神，**他是死神的首領**，所以說，你掛不掛和他沒有關係，他反而還經常網開一面，讓死人復活（因為心疼失去妻子的奧菲斯〔Orpheus〕而破例讓他帶著妻子還陽，圖見後頁）。

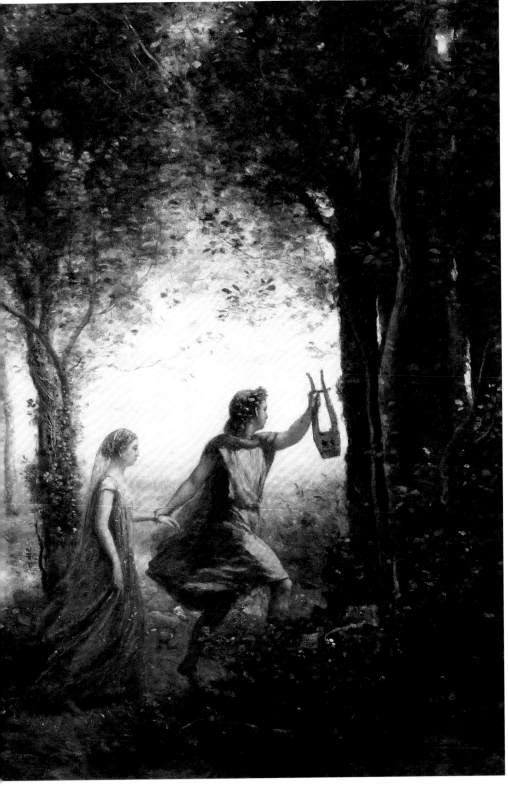

女婿大戰丈母娘的故事——黑帝斯

《從冥界帶走尤瑞迪絲的奧菲斯》
Orpheus Leading Eurydice from the Underworld
柯洛（Jean-Baptiste Camille Corot, 1796-1875）

所以説，黑帝斯除了性格孤僻、居住環境差外，其實沒什麼特別明顯的缺點。不僅如此，他還是個講情義、愛藝術的青年。有一天，這個男青年戀愛了。照理説，黑帝斯是不會輕易動情的，於是，這齣狗血劇的另一個重要角色出現了——愛神，丘比特！

黑帝斯在一次出門放風的途中，被丘比特的愛情之箭射中！從此，黑帝斯便無可救藥地愛上了一個他最不該愛的女人——波瑟芬妮（佩兒西鳳）。

聽上去還挺浪漫的，但這其實就是一個**大烏龍**！試想一下，如果有人逼你愛上公司裡你最看不順眼的那個同事，或者班級裡你最討厭的那個同學，你會怎麼樣？應該會把那個人宰了吧？丘比特就是因為經常濫用他的這項技能（可以讓人愛上另一個人），所以經常挨揍。

倒不是説黑帝斯有多討厭這女孩，實在是因為他倆太不速配了！我們看看她的老娘是誰？黛美特（柯瑞絲）！她是誰？她是宙斯的親妹妹！沒錯，她同時也是黑帝斯的妹妹，也就是説，**黑帝斯愛上了自己的親侄女**！

但他中了愛情之箭，根本沒地方説理去。於是，愛得無可救藥的黑帝斯，將自己的侄女擄回了冥界，做了**「壓寨夫人」**。

貝里尼的經典雕塑作品，將這一幕刻畫得絲絲入扣。就這樣，親妹妹硬生生地變成了丈母娘。

這還不算什麼，知道黑帝斯的老丈人是誰嗎？

《擄走波瑟芬妮》Rape of Prosepina
濟安·勞倫佐·貝里尼

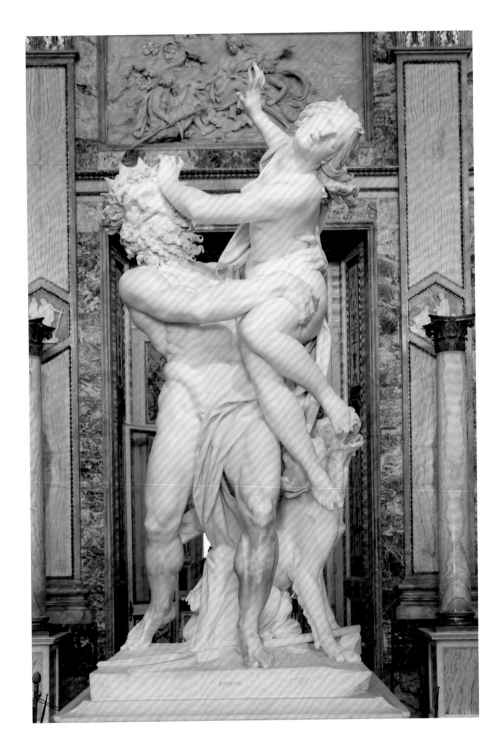

Yes，正是他們共同的大哥——宙斯。

我要是這女孩的話，也會挺無言的。自己的舅舅（也是叔叔），忽然就變成老公了，這叫什麼事啊？而且，這事作為爸爸且兼舅舅的宙斯還是同意的。

有好事之徒對他說：「大王，你看，黑帝斯是掌管冥界的大Boss，是個有志青年，最重要的，他還是你的親弟弟！這麼好的女婿，可遇不可求啊！」宙斯聽了以後覺得：**嗯，有道理！**

宙斯的腦子裡是毫無「倫理」二字可言的，否則也不會把自己的妹妹變成老婆，生下的到底算是女兒還是侄女也**傻傻分不清楚**。於是，宙斯默許了這段婚姻，但是宙斯的老婆兼妹妹黛美特不幹了！「What？把我女兒嫁給那個住下水道的，那怎麼行？」

於是一場家庭倫理劇就此上演，黛美特先是一哭二鬧三上吊，**離婚！必須離婚！**然而這樣沒什麼效果，於是她便開始罷工。黛美特在希臘神話中是豐收女神，她只要一罷工，老百姓就會餓肚子。老百姓餓死了，會導致一個情況——冥界的人越來越多。

這麼一來，宙斯吃不消了。「**人都跑冥界去了，我變光棍司令了。**」

出於不得已，只能把兩邊約出來協商，好在黑帝斯還算通情達理，願意讓步，將愛妻放回了娘家。鬱悶的黑帝斯回到家後，忽然有一個重大發現！波瑟芬妮臨走前吃了他家的幾顆**石榴籽**！

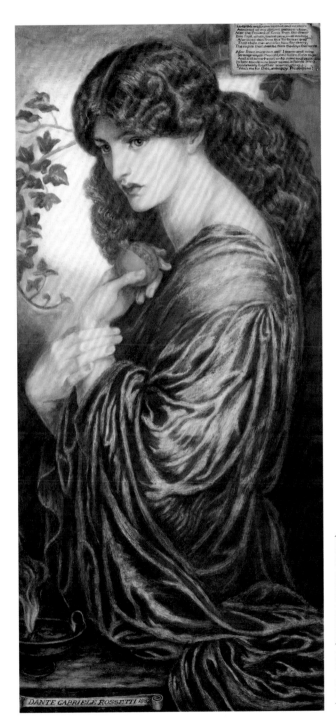

《波瑟芬妮》 *Persephone*
但丁·加百利·羅塞蒂
（Dante Gabriel Rossetti, 1828-1882）

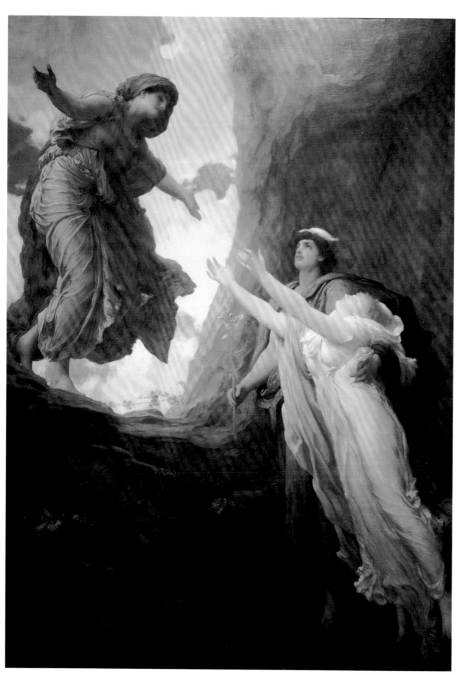

《波瑟芬妮歸來》 *The Return of Persephone*
弗雷德里克・雷頓

可能你會覺得，這叫什麼破事啊？

但是他們神界有個規定：凡是**吃了冥界食物的人，就不能再回到人間**（正所謂吃人的嘴短）。於是，黑帝斯拿著半顆石榴，再次殺回娘家理論：「她吃了我的石榴！你，你說，怎麼辦吧？」

最終，宙斯做出了「公正」的裁定：波瑟芬妮每年有三個月在冥界陪伴夫君，做冥后，其他時間回娘家陪老母。（到底還是丈母娘強勢啊！）

因此，每當女兒離開的那三個月，豐收女神黛美特便會因為思念而使大地結不出糧食（那三個月就變成了冬季）。而癡情漢黑帝斯，雖然每年只有三個月可以和愛妻相處，但比起牛郎、織女，已經算是很幸福了。

故事到這裡，基本上算是進入尾聲了。

最後有一個問題值得我們思考：

波瑟芬妮究竟愛不愛黑帝斯？

所謂「嫁雞隨雞，嫁狗隨狗」，她究竟是比較喜歡待在娘家還是待在婆家呢？

關於波瑟芬妮，也有一個說法。**說她其實象徵著種子**，每年被埋在地下，過一段時間，就會從地裡出來，也就是所謂的發芽。

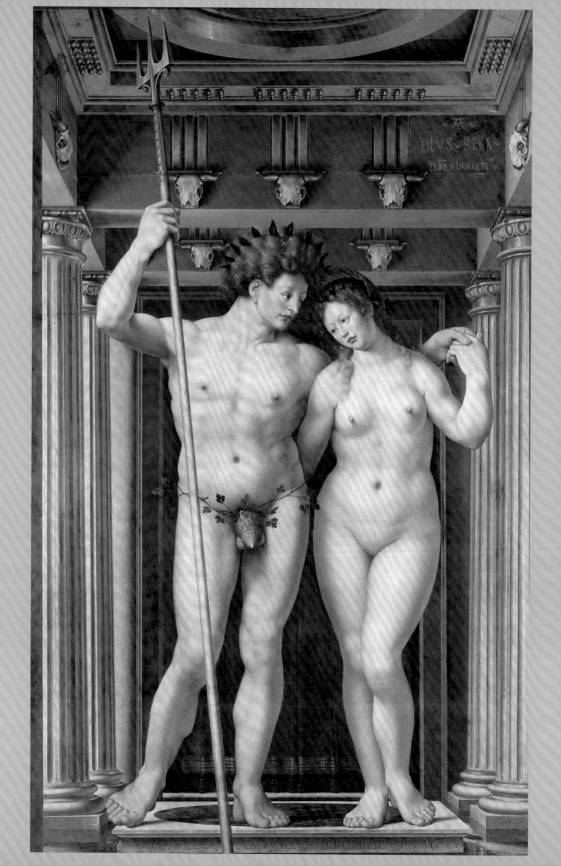

IOANNE · MALBODIVS · PINGEBAT · 1·5·16·

最沒存在感的十二主神

波賽頓

POSEIDON

《波賽頓和安菲翠緹》Poseidon and Amphitrite
哥薩

keyword

裸體、大叔、大叉子

波賽頓在希臘神話裡是個沒什麼特色的角色。雖然也算是個王（海王，但只要有他出現，永遠都是配角⋯⋯這有點像我們的東海龍王，永遠在給孫悟空、哪吒這些男一號配戲）。

　　從扮相來看，波賽頓還不如東海龍王有特色⋯⋯東海龍王至少是奇珍異種，而波賽頓就是個不穿衣服的大叔，**身上不扛把大叉子都分辨不出他是誰。**

《波賽頓和安菲翠緹》 *Poseidon and Amphitrite*
魯伯特・巴尼（Rupert Bunny, 1864-1947）

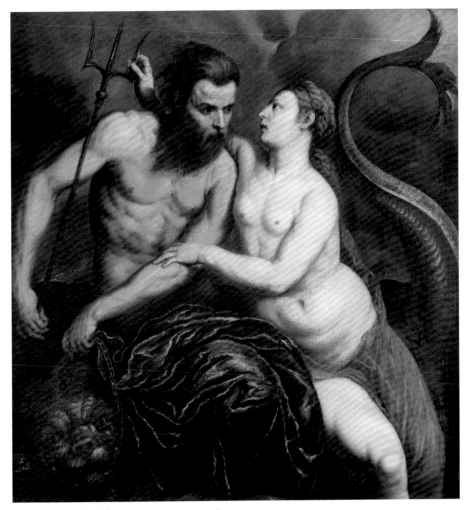

《波賽頓和安菲翠緹》 *Poseidon and Amphitrite*
帕里斯・波登（Paris Bordone, 1500-1571）

　　說起這把大叉子，雖然能製造個地震和海嘯什麼的，但和他兄弟宙斯手上那閃電比起來，就像**菜刀和巡航導彈的關係**。所以波賽頓幾次想要推翻宙斯的統治，都被宙斯毫無懸念地秒殺，這就是掌握一門尖端科技的重要性！

　　然而由於智慧財產權意識的淡薄，這個標誌後來還被一個名車品牌搶先註冊掉了。雖然這叉子就是個「雞肋」，但畢竟是波賽頓的標誌，沒有叉子的波賽頓，就是個不穿衣服的老頭！可見，**真正的英雄還是得配上香車寶馬啊**（什麼亂七八糟的）！

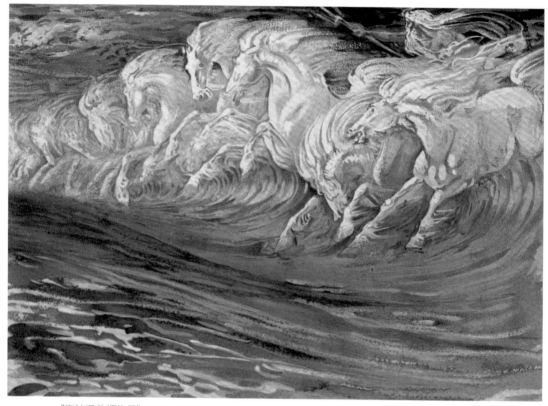

《海神涅普頓的馬》 *Neptune's Horses*
華特・克倫（Walter Crane, 1845-1915）

　　在波賽頓整個跑龍套的生涯裡，曾有一次精彩的表演，**足以得到奧林帕斯最佳男配角的提名。**當然這場戲也缺不了「影后」雅典娜的幫襯！

　　這個故事發生在希臘首都雅典。雅典一直是國際化的大城市，人口眾多，經濟繁榮。波賽頓和雅典娜都想成為雅典市的市長（守護神），於是他們分別制定了自己的競選政見。

　　波賽頓的執政方針是，給雅典人民送幾匹馬！
　　「你是在開玩笑嗎？」

還真沒有！

　　要知道，當時的雅典，居然沒有馬這個物種！

接下來是更「奇葩」的！

雖然沒有馬！但是他們有——半！人！馬！

這算什麼邏輯？有人推測，這可能是因為雅典的土包子們遠遠看到外國旅客騎著馬經過，不知道是因為視力不好還是離得太遠，把他們看成了上半身是人、下半身是馬的怪胎，傳說就這樣流行了起來。

你都能看清下面四條腿，居然看不見人頭前面還豎著個馬頭？我也實在是無言。怪不得許多傳說裡都說半人馬的性功能很強，**這就是以訛傳訛的後果**！

按你胃（Anyway），波賽頓為雅典人民帶來的這種全新的物種，既能提高出行效率，又能減少不必要的尷尬（想像一下，如果你騎著一匹半人馬，不管你是男是女，都會很尷尬吧……這就像計程車司機讓你坐他大腿上開車一樣）。

但是，雅典娜用一枝橄欖葉就打敗了波賽頓……她的執政口號是——「**橄欖樹象徵和平，我將為你們帶來永遠的和平！**」

雅典娜先得一分！！！　　**1:0**

由此可見，畫的大餅往往比真大餅更管用！比完執政綱領，接下來，到了看人品的環節……

先説波賽頓：他是個有名的色坯！在好色這點上，他和他的兄弟宙斯絕對有一拼！

之前梅杜莎的故事大家都知道了吧！

當然啦，每個人品位不同，我不想因為他的眼光而吐槽一個人。但他接下來做的事就有點不道德了：波賽頓居然在雅典娜家裡（雅典娜神廟）把梅杜莎給「辦」了！「如果你關起門來搞妖怪，沒人會管你！但你把妖怪拖到我家來搞算什麼意思？」

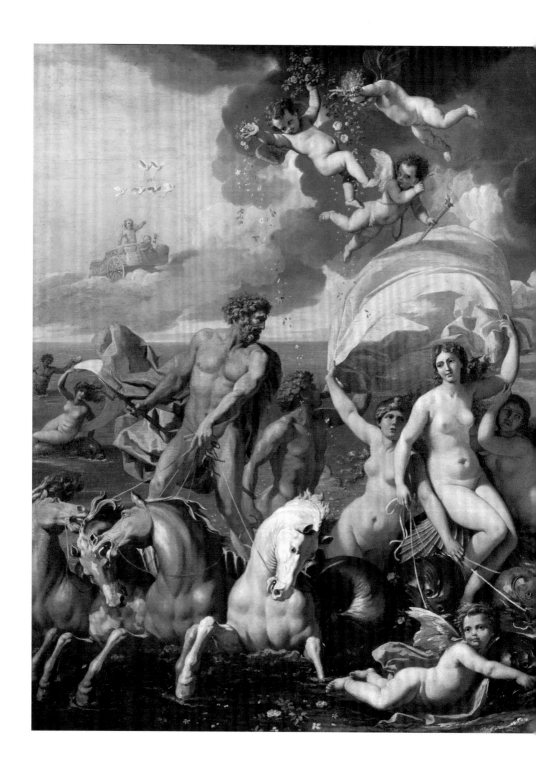

難道這是政治陰謀?

波賽頓想用這招兒玷污雅典娜神廟,從而**在選舉中逆襲?**

如果真是這樣的話,那波賽頓真應該去檢查一下他的智商,這不就是用行動證明自己是個沒腦子的色坯嗎?而雅典娜呢?她是希臘神話裡有名的處女神!也是純潔的象徵!

一個是**老色坯**,一個是**老處女**……究竟哪個比較可靠?

總之,最後勝出的是雅典娜,然而最終的比分究竟是1:0還是2:0,誰知道呢?

《海王星和安菲翠緹的勝利》
Neptune and Amphitrite's victory
尼古拉斯・普桑

《戰神》*The God Mars*
維拉斯奎茲
（Diego Velazquez, 1599-1660）

《火神鍛造朱比特的閃電》
Vulcan forging Jupiter's Lightening Bolts
彼得·保羅·魯本斯

《酒神巴克斯》
Bacchus
卡拉瓦喬

15

呆子、瘸子和王子

戰神、火神、酒神

ARES、VULCAN、BACCHUS

我想聊聊宙斯的三個兒子——戰神阿瑞斯、火神霍爾坎和酒神巴克斯。

宙斯有許多兒子，為什麼挑這三個？因為這三位老兄湊在一起，就是一部典型的

美國青春校園劇！

一個身材魁梧的橄欖球隊隊長，**萬人迷**……但是腦子不太好使；一個**技術宅**，心靈手巧沒人愛；最後一個，**屌絲，逆襲**。

先說第一個，健美先生阿瑞斯（馬爾斯）：

永遠在打仗，卻很少打勝仗。每次一看情況不對，立馬丟下盾牌逃命……（也算是個務實主義者）阿瑞斯基本上沒什麼拿得出手的案例，那他究竟是怎麼混到戰神這個位置的呢？

全靠後臺硬！他是天王宙斯和天后赫拉的兒子，算是嫡子，

所以**再蠢也不用 worry**……

通常美國校園電影裡的帥氣橄欖球隊隊長，都會和**風騷的啦啦隊隊長有一腿**。而天上的啦啦隊長，正是集美貌與風騷於一身的女子——維納斯。

同時，她也是阿瑞斯的嫂子。維納斯的老公，正是阿瑞斯的親兄弟——火神霍爾坎。這個故事的配置有點像武大郎和潘金蓮的角色設定：

殘疾人遇到美嬌妻。

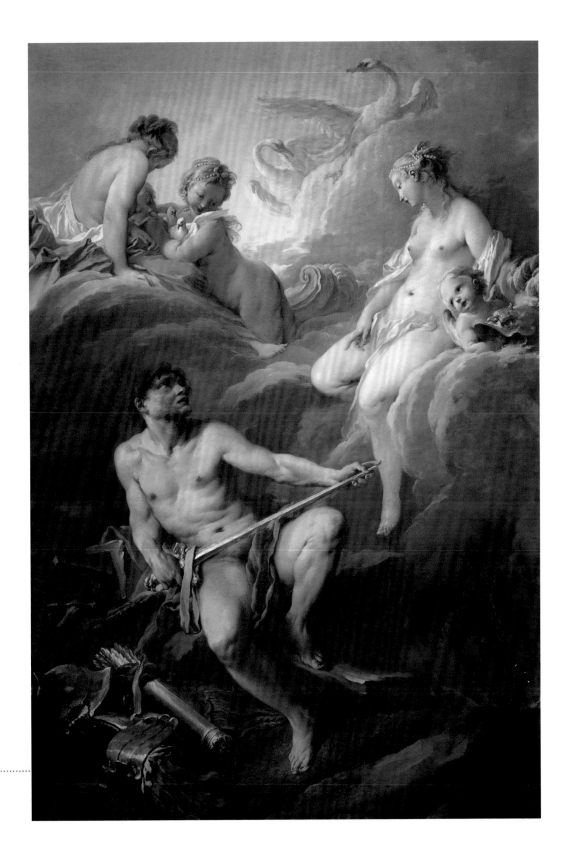

只不過故事情節有點變化,和潘金蓮有一腿的不是西門慶,而是武松⋯⋯由於阿瑞斯的無能,導致他在希臘神話裡唯一一件能放得上檯面的事,就是這件上不了檯面的事──**「搞嫂子」**⋯⋯

還被活捉!

霍爾坎在得知「自己老婆搞外遇」這個驚心動魄的消息之後,並沒有像武大郎那樣抄起菜刀去砍他們,而是回到了自己的工作室,精心製作了一個網,把這對正在進行時的狗男女綁在了床上⋯⋯

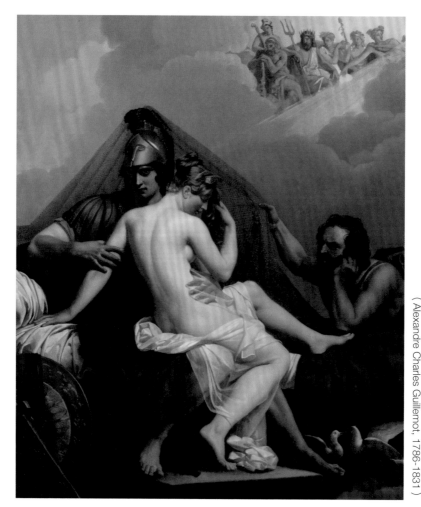

《被霍爾坎發現的戰神與維納斯》
Mars and Venus Surprised by Vulcan
亞歷山卓・查爾斯・吉列莫特
(Alexandre Charles Guillemot, 1786-1831)

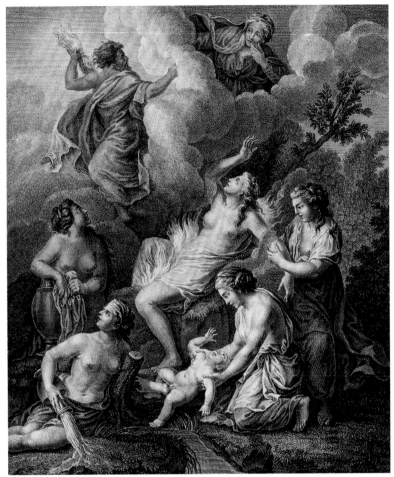

《巴克斯的誕生》
查爾斯‧艾曼紐‧派特斯（Charles Emmanuel Patas, 1744-1802）
Bacchus being bathed by nymphs after being born from Jupiter

接下來，他做的事情更加匪夷所思。他扣上了自己那頂綠光閃閃的帽子，衝出門，將眾神都請到自己家來，看他老婆拍A片……這就相當於向全世界開新聞記者會，**展示自己最新一季的綠帽子……**

這種勇氣，這種膽識，估計也只有神能擁有！

故事到了這裡，將越來越混亂，請你做好心理準備！

戰神阿瑞斯繼承了他老爸「逢搞必中標」的優良傳統，順利讓嫂子維納斯產下一女，名叫哈摩妮雅（Harmonia）……哈摩尼雅又和一個叫卡德摩斯（Cadmus）的衰蛋生下一個女兒，名叫瑟美莉。讀過之前故事的朋友可能記得這個名字，就是被宙斯「閃」死的那個情婦……

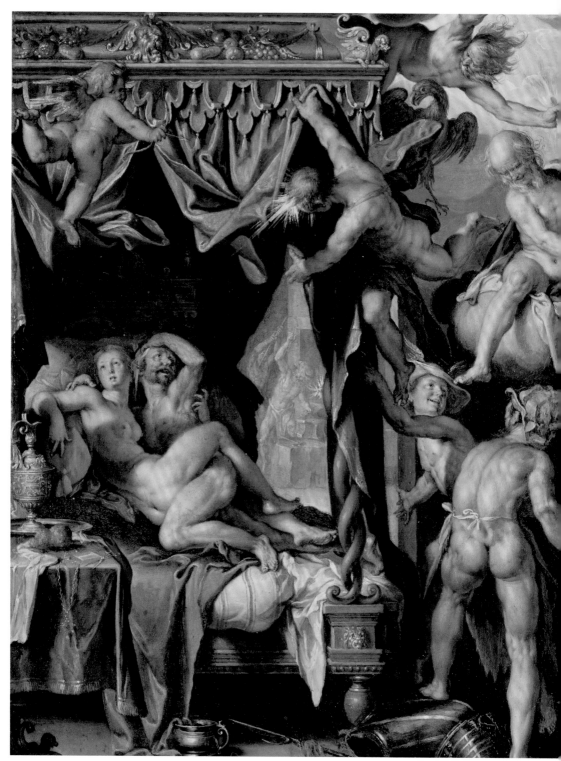

《被霍爾坎發現的戰神與維納斯》 *Mars and Venus Surprised by Vulcan*
維特華爾（Joachim Anthonisz Wtewael, 1566-1638）

最後，瑟美莉和宙斯生下了一個兒子——**酒神巴克斯**！

看到這裡可能你會覺得有點亂，我來梳理一下。阿瑞斯和巴克斯的關係就相當於：你老爸搞了你的外孫女，生下一個兒子——也就是你的重孫子，但問題是**你和你的重孫子又有一個共同的老爸**，所以從倫理上說，他也是你的弟弟！

《酒神巴克斯和雅瑞安妮》
Bacchus and Ariadne
提香

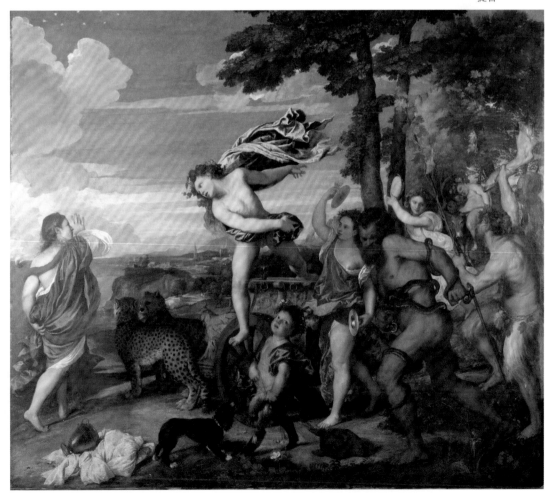

《酒神祭》 The Andrians
提香

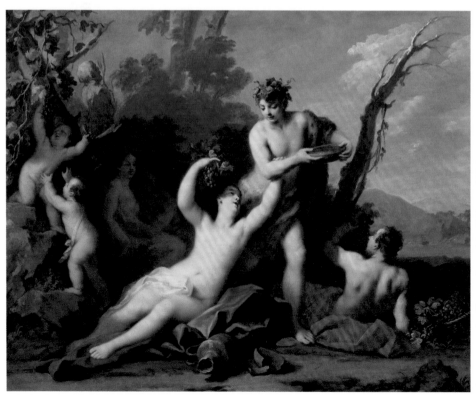

《酒神巴克斯和雅瑞安妮》 Bacchus and Ariadne
雅各布·阿米格尼（Jacopo Amigoni, 1682-1752）

說到這個重孫子弟弟（實在不知道怎麼稱呼他），絕對不是一個一般的角色。他的故事，可能是**整個希臘神話裡最勵志的**！從血統來看，巴克斯其實和大力士海格力士一樣，是個半人半神的低級別物種。海格力士夠牛了吧？最後也只不過在天上混了個搬運工的職位……而巴克斯，最終居然進入了「奧林帕斯山董事會」，**成為了十二主神之一**！

一個屌絲雜種，究竟是怎樣逆襲成功的呢？

因為他會一門手藝──釀酒！酒神嘛，會釀酒也沒什麼稀奇的。更牛逼的，其實是他的**「商業頭腦！」**

巴克斯在掌握釀酒技能之後，並沒有走傳統思路（做葡萄酒批發商什麼的），而是將酒、音樂和性捆綁銷售……這個組合徹底解決了人類除食欲以外的所有低層訴求……因此，**巴克斯一舉成為了夜店之王。粉絲量瞬間爆炸！**

從達官顯貴，到普通老百姓，都將巴克斯奉為偶像……他的雕像出現在各種風化色情場所，就像香港警察局裡的關二哥一樣。
巴克斯大概是宙斯所有兒子裡混得最好的一個了……
當然，這些故事都是人編的。巴克斯之所以如此受歡迎，也從另一個角度反映出普通大眾的一個心靈寄託。

誰不愛屌絲逆襲的故事呢？再平庸的人，也會有一顆「**有朝一日變成馬雲**」的心。

The Myth
of
Constellation

Ⅱ 十二星座神話

　　最近我一直在研究星座，因為我覺得星座是最好用的**「泡妞工具」**。

　　幾乎任何類型的妹子，都不會排斥星座話題，而且也是最快地瞭解一個妹子的方式。

　　A女：我最恨雙魚男；
　　B女：我前男友是個摩羯男；
　　C女：我對水瓶男毫無抵抗力。

　　而我畢竟不是什麼專家，所以我只能藉著「神話」這個坑，**聊聊每個星座的前世今生……**

　　說到底，十二星座都是從希臘神話裡出來的嘛。

　　接下來的星座編排順序完全不符合任何常理，想到哪兒聊哪兒……請自行對號入座：

金牛座 Taurus

十二星座最「敷衍」

Taurus

它的故事是這樣的：

看過前面故事的朋友應該都知道，神界大 Boss宙斯就是個色坏，經常會變化成各種形態，下到人間強姦他看中的妹子。

有一次他看中一個叫歐羅巴的妹子，然後變成了一頭牛，

對！是一頭牛！

變牛去強姦她！事後他倆依偎在一起，宙斯摟著歐羅巴，陪她去看流星雨，落在地球上的時候，宙斯指著天上的一個星座説：「親愛的，我要把這星座命名為金牛座，紀念咱們的姦情。以後你看到它，就能想到我⋯⋯」

歐羅巴再次面泛紅暈：「**你好牛！**」

這是我見過最摳的泡妞方式！**啥都不送，就送星星！**

真是太「金牛」了！

《劫奪歐羅巴》*The Rape of Europe* ⋯⋯⋯⋯⋯
古艾林努斯（Erasmus Quellinus II, 1607-1678）

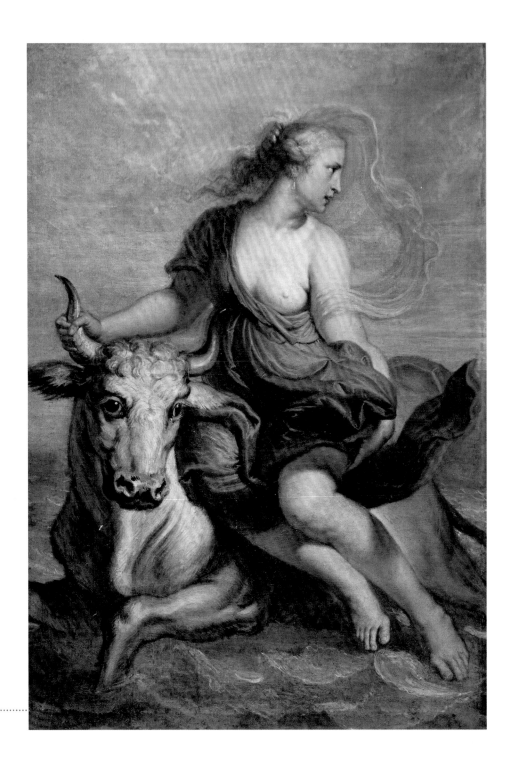

水瓶座 Aquarius

超級花美男

Aquarius

　　說到「流星雨」，就會想到花美男，而水瓶座的化身，大概是整個希臘神話最美的小鮮肉了！

　　他叫蓋尼米德，名字很拗口，**但要在妹子面前裝逼的話最好還是記一下。**他是宙斯唯一強姦過的男人……聽上去就很了不起吧。

長得好，不是罪；勾引人，就不對……

　　在神話世界裡，只要**顏值超過平均水準，那就等於是在勾引宙斯**……於是宙斯便派出了他的司機──一隻巨大的鷹，把花美男蓋尼米德「請」上了奧林帕斯山。

　　然而，宙斯家裡有個很厲害的老婆──赫拉。「你說你在外面瞎搞，我也就睜隻眼閉隻眼了，還給我帶回家來算什麼名堂？」宙斯把小蓋帶回家時，當然不能介紹說這是我「**炮友**」吧？總得給他安排個頭銜吧？「要不你乾脆幫大家倒酒吧！」

　　於是，小蓋成了奧林帕斯山的侍酒童，整天抱著個酒瓶在宴席上晃來晃去……宙斯很開心，眾神都很開心（除了赫拉）。因為他們每次吃飯都能看到一個小鮮肉，**身穿被酒沾濕的衣服，傳遞著濕答答的誘惑**……

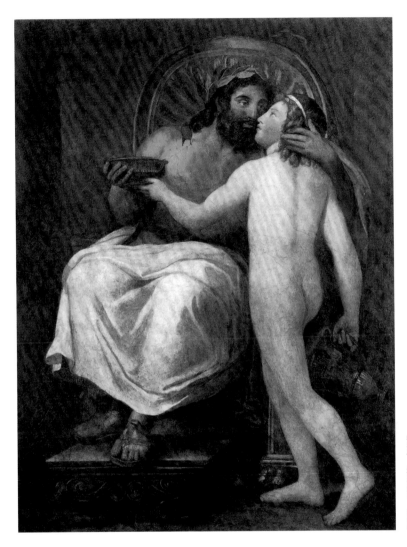

《宙斯親吻蓋尼米德》 *Jupiter kisses Ganymede*
安東‧拉斐爾‧門斯

終於，天后赫拉看著不爽了⋯⋯「你就倒個酒，有必要那麼騷嗎？！」
「變態！」（啾啾啾！）

最後，**花美男變成了一隻瓶子**（功能一樣，但沒有了附加價值），
這就是水瓶的故事。

天秤座 Libra

最猶豫不決的星座

星座書裡總把天秤座描述成左右搖擺、舉棋不定的星座。

話說很久以前，眾神都居住在人間，但是住久了就開始厭惡人間的居住環境。這些人類整天打來打去、鉤心鬥角的，讓天神們看著就煩……不久，終於決定集體搬家……然而正義女神阿斯脫利亞這時候天秤性格上身：**「我是走呢？還是留呢？還是走呢？」**

在她猶豫不決的時候，發現其他親戚都已經搬走了……「那我就留下來吧。」

於是，正義女神便留在人間主持公道。但待得時間久了，發現「我一個人在這兒好像也沒啥大用，**人類該墮落還是照樣墮落**」，「那我還是走吧」。

於是她回到了天上，成為了天秤座。

插句題外話，我有個水瓶男性朋友，是個泡妞高手……說來也挺奇怪的，**他能搞定幾乎所有星座的妹子，除了天秤座。**

這可能是因為天秤座的化身——正義女神是蒙著雙眼的吧？無論你水瓶再怎麼花美男（小蓋），

老娘蒙著眼看不見！

《良好開端》*A good beginning*
烏多‧開普勒（Udo J. Keppler, 1872-1956）

巨蟹座 Cancer

多管閒事星座

　　為什麼把天秤和巨蟹放在一起聊？因為這是我最喜歡的兩個星座，我對這兩個星座的妹子毫無抵抗力，僅此而已。

　　巨蟹的故事是這樣的：大英雄海格力士在完成他的十二項任務中，有一項是去擊敗沼澤中的九頭巨蛇海德拉，一人一怪打得好好的⋯⋯這時候，沼澤裡鑽出一隻多管閒事的螃蟹。也不知道它是想上去勸架，還是想幫它鄰居海德拉出氣⋯⋯揮舞著大鉗子就沖上去夾海格力士的腳⋯⋯

　　結果⋯⋯

被海格力士一腳給踩碎！

　　後來，天后赫拉為了紀念它愛管閒事的精神，將這隻碎螃蟹升上了天空，成為巨蟹座。

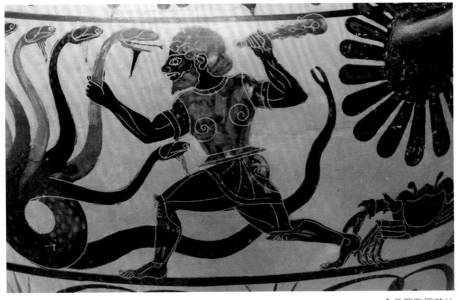

←↑希臘陶器花紋

獅子座 Leo

裝腔作勢的大貓

　　獅子座的故事其實和巨蟹座差不多。它們都被海格力士宰了，只不過獅子座是主角，而巨蟹座只是個跑龍套的⋯⋯在海格力士的十二項挑戰裡，有一項是宰掉聶梅阿獅子，這不是一頭普通的獅子，它有世界上最鋒利的爪子和刀槍不入的皮毛。

　　海格力士用它**最鋒利的爪子，把它那刀槍不入的皮給扒了⋯⋯**

　　最後，天后赫拉又出現了。我感覺赫拉在這裡的角色有點像**《西遊記》裡的觀音菩薩**：每次海格力士只要幹掉一個妖怪，她就會出現，把妖怪領回天上⋯⋯

　　這就是獅子座的由來。

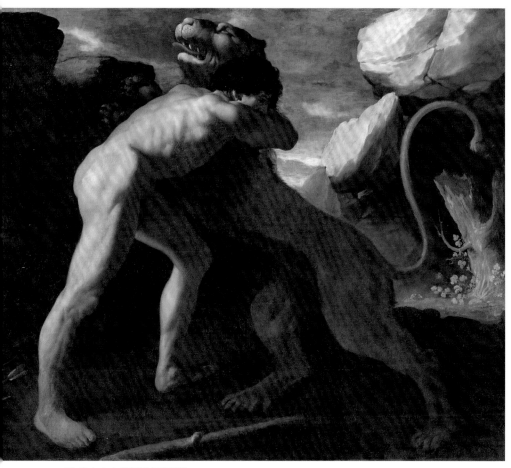

《海格力士大戰聶梅阿猛獅》
Hercules Fighting with the Nemean Lion
法蘭西斯科・德・祖巴蘭

天蠍座 Scorpio

別跟我裝逼

天上總有那麼幾隻妖精，天蠍就是其中的一隻。

關於天蠍的故事有好幾個版本，但都差不多。説的就是有個**自我感覺良好**的人（這個人有的説是海王波賽頓的兒子，也有的説是阿波羅的兒子，還有的説是獵戶座守護神）。這個人覺得自己特別特別帥，特別特別牛⋯⋯然後就被**妖怪飼養專業戶**——赫拉盯上了。

於是赫拉派出了一隻蠍子去蜇他⋯⋯蠍子大喊一聲：

「我要代表眾神懲罰你！不許裝逼！」

喊完以後就和他同歸於盡了。

為了紀念這只蠍子偉大的反裝逼行為，赫拉將它帶上了天，成為天蠍座。

所以説，天蠍座看不慣別人裝逼這個性格，也並不是沒有依據的。

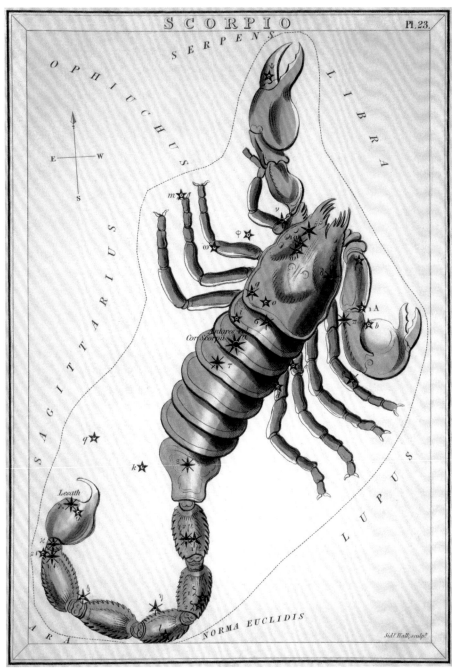

《天蠍座》*Scorpia*
西德尼・哈爾（Sidney Hall, 1788-1831）

摩羯座 Capricornus

為了愛，犧牲性

Capricornus

　　以前看《聖鬥士星矢》的時候根本不知道什麼摩羯，只知道山羊座……後來才知道，它是地球上找不到的生物，在十二星座裡除了它就是XO醬了。仔細看，它上半身是**人＋山羊，下半身是條魚**！

　　摩羯的故事是這樣的：
　　它的原型是希臘神話裡最有意思的角色——潘：**一個半人半羊的「雜種」**。雖然它的下半身是羊，但是請注意，它是有JJ的。這不是在逗比【編按：有點裝傻之意】，因為這是故事裡很重要的一個點，之後會講到。

　　潘住在天河盡頭的一個湖邊，這個湖泊的水被詛咒過，只要進去就會變成魚……感情方面，潘一直暗戀著一個彈豎琴的仙子，在腦海中幻想過無數個使用羊鞭的場景。

　　有一天，潘終於等到了一個絕佳的機會！
　　那天眾神在森林裡開「趴踢」，這時衝進來了一隻怪獸（多頭百眼怪）。眾神瞬間四散逃竄，只有那位美麗的仙子受到了驚嚇，站在原地不敢動彈。這時潘瞅準時機，抱起他的女神，撒開腿狂奔！

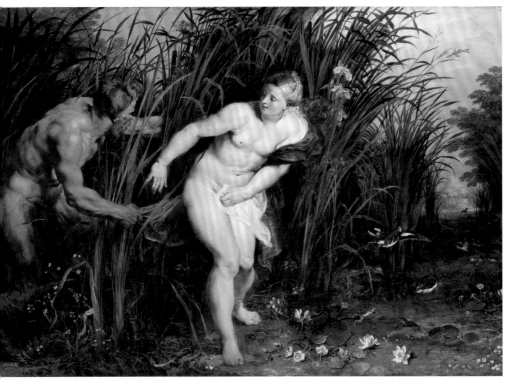

《潘與席琳克絲》Pan and Syrinx
彼得‧保羅‧魯本斯

怪獸一直緊追不捨，來到了天河盡頭的湖邊……

潘想都不想，將自己的女神舉在頭頂，義無反顧地跳進湖泊中。

怪獸知道這湖水的厲害，不敢進去，徘徊了一會兒就離開了

這時潘走出湖水，發現下半身已經變成了魚……

潘：「呀！羊鞭沒了！」

從此，潘變成了這副德行，失去了與哺乳類動物交配的能力。

所以說……

真正的愛，是凌駕於滾床單之上的。

雙魚座 Pisces

最黏人的星座

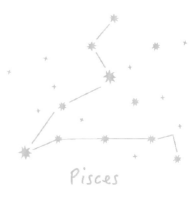

Pisces

看完摩羯座的故事，你會不會覺得：「我ㄎㄠ、！不是神嗎？！怎麼隨便來隻怪獸就能把他們嚇跑？」我告訴你，這些都是戲！作戲都是為了情節需要！我們來看看最愛作戲的星座——雙魚座的故事。

又是眾神在森林開「趴踢」……當然啦，又來了一隻怪獸（這和「仙女洗澡必被偷窺」一樣，是永遠用不爛的「經典橋段」）。

然後呢……**沒錯！眾神又被嚇跑了！**

然而這次跑得比上次稍微奔放一些，眾神變化成了各種形態逃跑（變成鳥啊、羊啊什麼的）。寫到這裡忽然發現好像所有動物都比人跑得快……真ㄊㄇ悲哀。

說到維納斯和她的兒子丘比特走散了！好不容易找到了對方。

丘比特：「媽媽，我不要和你分開！」
維納斯：「孩子！我們永遠不會分開！」

真搞不懂，**逃個命怎麼還有那麼多戲。**

於是，他們變成了兩條魚……兩條尾巴連在一起的魚！這個故事，和雙魚座「戲多、黏人」這個特點，倒還是蠻貼切的。

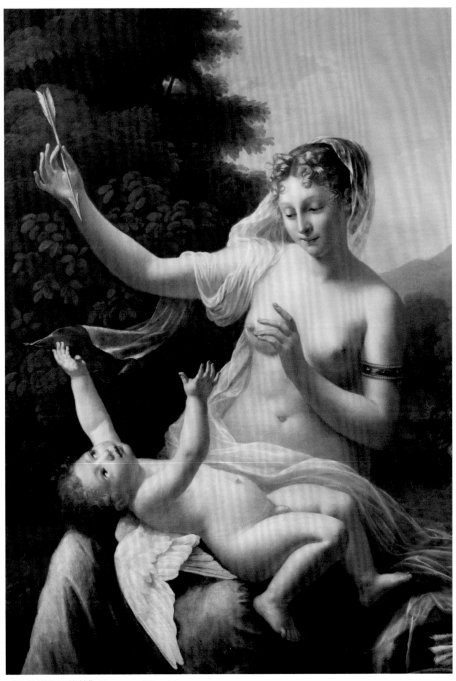

《維納斯與丘比特》 *Venus and Cupid*
皮埃爾‧馬克西米利‧德拉方丹（Pierre-Maximilien Delafontaine, 1774-1860）

處女座 Virgo

一哭二鬧三上吊，啥都不想幹，就是死不掉。

Virgo

　　處女座的原型是豐收女神黛美特。我不知道為什麼讓她代言處女座，因為她根本**就不是處女！**不光不是處女，她還有個**女兒**！

　　她女兒是冥王黑帝斯的老婆，然後冥王又是她的親兄弟……這還不算什麼，因為她的老公也是她的親兄弟──宙斯。（這個混亂大家族的「奇葩」血緣關係也沒啥好討論的了）

　　黛美特其實是不願意自己女兒嫁給黑帝斯的，的確，這是什麼事啊，女兒忽然變成了嫂子。但當她發現的時候，女兒已經被黑帝斯擄走了。

　　黛美特找不到女兒，就開始和老公（兼兄弟）宙斯撒潑耍賴，滿地打滾……「不還我女兒老娘就罷工！」豐收女神不幹活，老百姓就得鬧饑荒。宙斯實在沒辦法，只好讓自己的弟弟（兼女婿）黑帝斯做出讓步。

　　讓自己的女兒（兼弟妹）每年必須在娘家待9個月陪伴她老媽（兼老公的妹妹，不知道該怎麼稱呼，太ㄈㄨ混亂了）。

　　話說回來，最悲催的其實是黑帝斯。

　　黑帝斯：**「千萬別得罪處女座的丈母娘啊！」**

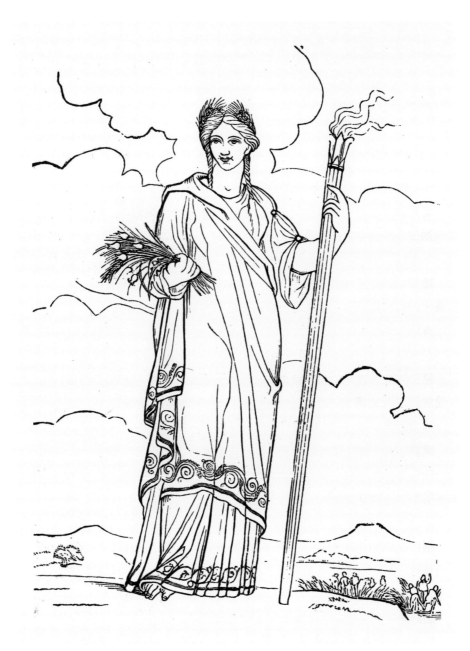

《希臘神話故事（內文插圖）》

白羊座 Aries

Whatever ！

Aries

　　星座書上常说白羊座胸大無腦，對不起，是**心大無腦**……對此我不想做過多評價，我們直接講故事……

　　曾經有個國王（名叫阿塔瑪斯，沒必要記他的名字，因為就是個配角），他有個「小三」（名叫伊諾，也不用記，因為也不重要）。

　　故事大致是這樣的：國王想廢掉原配妻子，讓「小三」轉正，「小三」不光想轉正，還打算除掉正室生的倆孩子。就在她要下毒手之際……天神宙斯看不下去了！他派來了一頭羊……它駕著七彩祥雲，身披金毛……

　　「咩」的一聲！很帥氣地救了兩個無辜的孩子！

　　這件事本來到這兒就應該圓滿結束了，但這畢竟不是童話故事，而是「奇葩」神話故事……

　　金羊飛著飛著，回頭一看：**「嗯？怎少了一個？」**原來飛著飛著，摔死一個（原本有一個小王子和一個小公主，結果現在只剩小王子了）！金羊看了一眼背上的小王子，使勁想了一下……

　　實在想不起來那個小公主是怎麼摔死的……

「Whatever——咩——」

然後繼續向前飛。

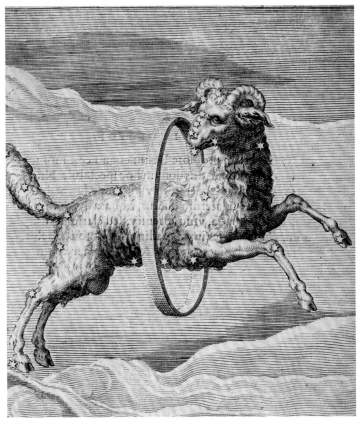

《白羊座》*Aries*
雨果・格勞秀斯（Hugo Grotius, 1583-1645）

　　看到這裡，可能你會問：「羊為什麼會飛？」問得好！因為它**「根本不會飛！」**照我推算，它應該是被宙斯從天上扔出來的⋯⋯所以這應該就是一個拋物線運動。

　　不會飛，當然也不知道怎麼著陸。到達終點的那一刻⋯⋯「啪！」羊掛了（不過小王子還活著）。

　　為了**紀念這頭倒楣的羊**⋯⋯宙斯將它升上了天，成為白羊座。

咩——

雙子座 Gemini

複雜，好複雜

Gemini

這是一個很複雜的故事，讓我先吸口氣……

故事是這樣的：還是得從老色坯宙斯說起。他先是看中了一個叫麗妲的妹子，然後變成天鵝，飛到人間強姦她（我實在搞不懂這算是什麼路子）。結果，麗妲懷孕了。

下了兩個蛋！
沒錯！是蛋！而且是兩個雙黃蛋！

每個蛋孵出一對雙胞胎！正好湊成一桌麻將！

現在開始複雜了：

麗妲當時是有老公的，而且在被宙斯強姦之前或者之後應該也和她老公OOXX過，因為兩個蛋其中一個孵的是人，另一個孵的是神。（我好奇的是怎麼沒有鵝？）人是她老公的種，神是宙斯的種。

不僅如此，這兩個還不是普通的雙胞胎蛋（這話聽起來就彆扭，難道還有不普通的雙胞胎蛋）。

按你胃（Anyway），這兩個不是普通的雙胞胎蛋！

這是兩個龍鳳胎蛋！

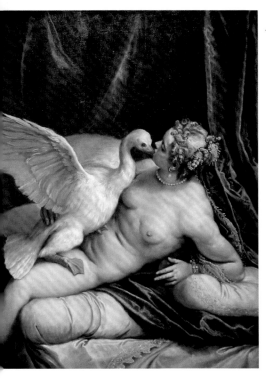

《麗妲與天鵝》 *Leda and Swan*
保羅・威羅內塞
（Paolo Veronese, 1528-1588）

《雙子座》 *Gemini*
西德尼・哈爾
（Sidney Hall, 1788-1831）

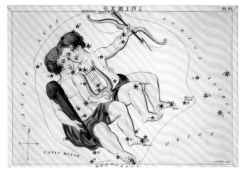

也就是說，每個蛋裡都有一男一女……這重要嗎？**很重要！**

因為他們雖然是同母異蛋的兄弟，但一個是人，一個是神……**人和神的差別在於一個會死，一個不會死。**

這對異蛋兄弟雖然感情很好，但其中一個一不小心掛了（人就是那麼脆弱），另一個傷心不已，不過還好他有一個搞得定的老爸。宙斯同意他倆可以永遠在一起，但必須一半時間在地獄待著，一半時間在天堂待著……

可能這就是雙子座性格**反覆無常**的原因吧！

射手座 Sagittarius

biu~biu~biu~

Sagittarius

終於輪到我們的XO醬了……

射手座的原型是一個名叫凱隆的半人馬，他的生命從一開始就是個笑話……他的老爸是宙斯的爸爸。所以說他和宙斯應該是同輩的，所謂「有其父必有其子」。宙斯他爸也喜歡變成畜牲強姦別人，這次他變成了一匹馬！

這其實沒什麼……「奇葩」的是，每次「人畜戀」生出來的，雖然是「雜種」，但好歹是個人！而這次……**真的生出來個雜種**（人＋馬）！

凱隆和普通半人馬是有區別的：別的半人馬是「上半身是人，下半身是馬」，而凱隆是**「前半身是人，後半身是馬！」**

所以他叫「人頭馬」而不是「半人馬」。

雖然醜，但仔細想想，其實還滿屌的！因為這種配置，他應該有兩個屌！

凱隆不僅硬體牛，軟體也很厲害。**他是所有技能的祖師爺**（格鬥、射箭、音樂、詩歌等）。神話中的所有混血雜種英雄，幾乎都受過他的調教。算是個**隱居深山的世外高手**……

如果舉辦一次十二星座比武大賽，那第一名肯定是射手座。

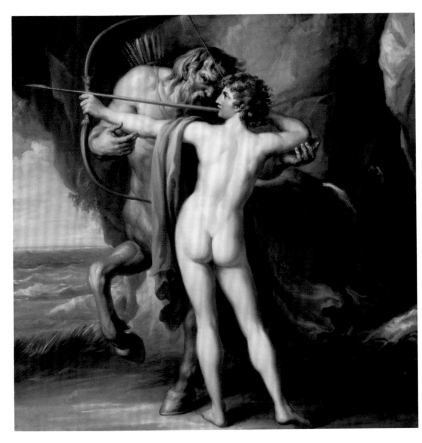

《凱隆教導阿基里斯射箭》 *Chiron Instructing Achilles in the Bow*
契皮利亞尼（Giovanni Battista Cipriani）

為什麼說他是射手座，而不是人馬座呢？

　　因為他是被射死的，他教會海格力士射箭，結果被自己學生的一支毒箭射中，讓他求生不得，求死不能（神是死不了的）。這個時候剛好海格力士解放了被宙斯懲罰的普羅米修斯，但是宙斯又不想白白放人，所以得找一個人來替！

　　算了，老子不活了！凱隆很仗義，一狠心就選擇一死，代替普羅米修斯接受了宙斯的懲罰。最後升了天，做了星座！

本書就到這裡吧。

不懂神話，就只能看裸體了啊【暢銷版】

作　　者　顧爺
插　　畫　陳渠
封面設計　白日設計
內頁構成　詹淑娟
執行編輯　邱怡慈
行銷企劃　王綬晨、邱紹溢、蔡佳妘
總編輯　　葛雅茜
發行人　　蘇拾平

出版　原點出版 Uni-Books
　　　Facebook: Uni-Books 原點出版
　　　Email:uni-books@andbooks.com.tw
　　　台北市 105 松山區復興北路 333 號 11 樓之 4
　　　電話：02-2718-2001　傳真：02-2718-1258

發行　大雁文化事業股份有限公司
　　　台北市 105 松山區復興北路 333 號 11 樓之 4
　　　24 小時傳真服務 （02）2718-1258
　　　讀者服務信箱 Email: andbooks@andbooks.com.tw
　　　劃撥帳號：19983379
　　　戶名：大雁文化事業股份有限公司

初版一刷　2017 年 02 月
二版一刷　2023 年 03 月
二版二刷　2024 年 01 月

定價　　460 元
ISBN　　978-626-7084-64-9（平裝）
ISBN　　978-626-7084-67-0（EPUB）
版權所有·翻印必究（Printed in Taiwan）
ALL RIGHTS RESERVED
缺頁或破損請寄回更換
大雁出版基地官網：www.andbooks.com.tw
圖書許可發行核准字號：
文化部版臺陸字第 111148 號
出版說明：本書係由簡體版圖書《小顧聊神話》
作者：顧爺，以正體字重製發行。

國家圖書館出版品預行編目（CIP）資料
不懂神話，就只能看裸體了啊 / 顧爺著.
-- 二版. -- 臺北市：原點出版：大雁文化
發行，2023.03
256 面 ;17×23 公分
ISBN 978-626-7084-64-9（平裝）
1. 畫家 2. 繪畫 3. 畫論
909.9　　　　　　　　111021328

原著作名：【小顧聊神話】
作者：顧爺
本書由天津磨鐵圖書有限公司授權出版
限在港澳台及新馬地區發行
非經書面同意，不得以任何形式任意複製、轉載。